声声入耳

声音训练手册

生路路 / 著

北京大学出版社
PEKING UNIVERSITY PRESS

内 容 提 要

好声音,不仅能够轻松地进入他人的耳朵,引起他人心灵的共鸣,还能够帮助大家快速获取别人的好感、提升个人形象,为工作及生活带来巨大的优势。

在现实生活中,很多人对自己的声音不满意,甚至因为声音问题不敢在公众场合说话、发言。殊不知,拥有好声音并没有那么难,不管你是否已成年,好声音都是可以训练出来的。

本书分为10章,首先,从诊断自己的声音问题开始,逐步拆解如何应用声音气场训练术、如何防止声音卡壳、如何做到长时间说话不累、如何让微信语音和电话中的声音更动听、如何让普通话不再"普通"等问题;随后,介绍不同场景中的发声技巧、演讲、朗诵的技巧等知识;最后,指导读者进行声音变现,并手把手带读者掌握发声技巧。

通过对声音进行精准有效的训练,人人都可以获得声声入耳、声声入心的好声音!

图书在版编目(CIP)数据

声声入耳:声音训练手册 / 生路路著. — 北京:北京大学出版社,2023.5
ISBN 978-7-301-33800-1

Ⅰ.①声… Ⅱ.①生… Ⅲ.①发声法—手册 Ⅳ.①J616.1-62

中国国家版本馆CIP数据核字(2023)第038097号

书　　　名	声声入耳:声音训练手册 SHENGSHENG RU'ER:SHENGYIN XUNLIAN SHOUCE
著作责任者	生路路　著
责 任 编 辑	滕柏文
标 准 书 号	ISBN 978-7-301-33800-1
出 版 发 行	北京大学出版社
地　　　址	北京市海淀区成府路205号　100871
网　　　址	http://www.pup.cn　新浪微博:@北京大学出版社
电 子 信 箱	pup7@pup.cn
电　　　话	邮购部 010-62752015　发行部 010-62750672　编辑部 010-62570390
印 刷 者	三河市博文印刷有限公司
经 销 者	新华书店
	787毫米×1092毫米　32开本　6.25印张　195千字 2023年5月第1版　2023年5月第1次印刷
印　　　数	1-4000册
定　　　价	49.00元

未经许可,不得以任何方式复制或抄袭本书之部分或全部内容。
版权所有,侵权必究
举报电话:010-62752024　电子信箱:fd@pup.pku.edu.cn
图书如有印装质量问题,请与出版部联系,电话:010-62756370

前言

INTRODUCTION

新媒体技术的发展、短视频时代的到来，让越来越多的人有机会通过网络展示自己，也让屏幕前的我们常常与令人赞叹的好声音不期而遇——那些视频创作者、主播，往往一开口便能打动人，究竟是怎么做到的？

阅读本书，你不仅能够了解那些好声音背后的奥妙，自己也能拥有同样的好声音！

我相信，很多人曾在如下所述的场景中，产生过相似的疑问——

下班后有些无聊，打开短视频APP放松一下，那些构思巧妙的剧情、引人入胜的叙述、热闹非凡的直播总会让时间飞逝，不知不觉就过去了几十分钟！为什么那些短视频创作者的声音百变，能轻松地塑造不同角色、传递不同情绪？为什么直播间主播的声音清亮，总是极富煽动性，能让听众不由自主地对其产生信任感？我有机会拥有这样神奇的声音吗？

跟朋友聊天时发现，那些当老师、讲解员、销售员、客服的朋友，每天都要不停地说话，短则三四个小时，长则近十个小时，却依然能保证嗓子不沙哑、不肿痛！这是怎么做到的？为什么我偶尔跟闺密、兄弟聊天，聊两三个小时就感觉嗓子冒烟，喝再多水润喉都不管用？

职场中，公司组织大型汇报会时，部门领导总爱选口才好、表达能力强的员工上台发言，而夜以继日地整理业务方案、披星戴月地修改PPT的我，只能坐在观众席上看着人家侃侃而谈，心里真不是滋味。我是否可以通过练习，同样拥有自信地当众发言、演讲的能力？

闲暇时走进公园，惊诧地发现如今的退休老年人不仅会跳广场舞，还会唱歌、晨读、朗诵……老爷爷有一口沉厚的男低音，老奶奶则能轻松地展示自己洪亮的女高音，诵读经典、陶冶情操，老年生活无比丰富！他们是如何保持良好的声音状态的？我退休之后，也能拥有如此令人艳羡的技能吗？

在副业盛行的当下，很多人都开始做配音兼职，当"斜杠青年"，给自己的生活增加保障。他们是如何掌握配音技巧的？市场上的配音课程鱼龙混杂，如何练声才能不走偏？

……

微信语音、视频聊天、商业谈判、年会朗诵、为有声小说或广播剧配音……声音在生活中的应用越来越广泛，大众对声音的要求越来越高，随之产生的疑问也越来越多，那么，到底应该如何科学地练习发声？作为从业十余年的"声音教练"，我非常希望通过自己的分享，帮助大家解决问题，拥有动听的好声音。

在我的线下教学过程中，学员们问得最多的问题是"好声音是天生的吗？""人的声音到底能不能改变？"等，我的回答很肯定，确实有些人天生拥有好声音，但有无这一天赋不是能否从事声音相关工作的决定性因素，通过后天的努力，好声音是可以练出来的！

之所以这么说，是因为虽然人的音色无法改变，但口腔的状态、发声的位置、唇舌的力度等，都可以通过后天的练习加以优化！举个例子，不同人的声音可以被比作不同乐器的声音，如小提琴、二胡、钢琴……这些声音的基础音色是无法改变的，但没有人说钢琴的声音一定比二胡的声音好听，我们应该关注的是，如果你的基础音色像二胡，要如何拉出一首惊艳的《二泉映月》；如果你的基础音色像钢琴，怎样才能弹出一曲《小夜曲》；如果你的基础音色像小提琴，怎么努力奏出一段《梁祝》……

所以，我们没有必要和别人对比音色的差异，应该将注意力投注于怎么在原有音色的基础上科学发声，让声音更好听！

学习发声，要"三分看，七分练"。好声音是练出来的，大家拿起这本书后，正确的使用方法是一边阅读，一边跟着书中的实例进行练习。

如果只是看一遍，没有付出时间和精力开口练习，很难达到自己想要的效果！

在本书中，首先，我会从日常生活中常见的声音问题入手，为大家讲解科学用声、科学护嗓的方法，并针对声音不好听、发声底气不足、说话声音小、口音重、说话时间稍长嗓子就很容易疲劳等常见困扰，逐个分析原因，给出优化建议。

随后，我会从实用的角度，为大家解答朗诵、演讲、沟通以及声音变现等方面常见的疑惑，给出具体的方法和技巧。每个实训练习都配有专业的发声效果音频文件，大家可以扫描下方二维码，关注微信公众号"博雅读书社"，输入图书 77 页的资源提取码，下载本书配套资源。

最后，在本书正文内容结束后，我会在附录部分介绍 45 个口部操的练习方法，帮助大家进行巩固练习，为拥有好声音打下坚实的基础。

这是一本能够帮助大家找到声音问题，通过科学练声，系统消灭声音顽疾的诊断书，也是一本能够助力大家提高声音质量，展示个人魅力的声音形象塑造秘籍。读过本书后，相信大家能重新认识声音，发挥自己声音的优势，提高工作和生活的质量！

如今，距我成为"声音教练"已经过去了十年，线上、线下，我培训过的学员已有三万余名！看到自己总结的声音训练方法得到越来越多的人的认可，看到越来越多的人因为声音变得好听而更加自信，那种快乐是无法用言语形容的。现在，我将自己的经验与方法逐一梳理在这本书中，希望这本书能真正地帮助到大家，让大家的声音更有价值！

在本书的编写过程中，邹嘉琦女士协助完成了部分书稿的整理工作，陈奕巧女士绘制了书中插画，在此一并表示感谢！

目录

CONTENTS

第 1 章
快速诊断自己的声音问题 ⋯ 001

1.1 声八心通：了解自己的声音 ⋯ 002

1.1.1 声音是有画面感的 ⋯ 002
1.1.2 声音可以表现情绪状态及性格特点 ⋯ 003
1.1.3 神奇的发声原理 ⋯ 006
1.1.4 声音诊断法宝：嗓音自测表 ⋯ 008

1.2 声临其境：为动画配音 ⋯ 009

1.3 声驰千里：基础发声练习 ⋯ 010

1.3.1 找到声音舒适区：练习气泡音 ⋯ 010
1.3.2 快速诊断发声是否科学 ⋯ 011
1.3.3 塑造适合自己的声音 ⋯ 012

1.4 声情并茂：气泡音发音练习 ⋯ 014

第 2 章
让声音铿锵有力的气场训练术 … 015

2.1 声入心通：发声时的常见问题 … 016

2.1.1 六大发声误区 … 016
2.1.2 说话声音小、气场不足 … 019
2.1.3 语速过快 … 022

2.2 声临其境：为广告配音 … 024

2.2.1 《芭芭农场》广告配音 … 024
2.2.2 《5G 时代》广告配音 … 025

2.3 声驰千里：基础发声练习 … 025

2.3.1 八步法，让声音的底气更足 … 025
2.3.2 增强声音感染力的四种方法 … 028
2.3.3 瘦脸健声口部操 … 029

2.4 声情并茂：古诗词练习 … 030

第 3 章
防止重要场合出现声音卡壳问题 … 032

3.1 声入心通：你为何害怕当众发言 … 033

3.2 声临其境：为宣传片配音 … 038

3.3　声驰千里：当众发言并不可怕 ⋯ 038

　　3.3.1　发言前的准备工作 ⋯ 038
　　3.3.2　当众发言的正确姿势 ⋯ 044

3.4　声情并茂：绕口令练习 ⋯ 045

第 4 章
长时间说话不累的用嗓法宝 ⋯ 047

4.1　声入心通：如何科学发声 ⋯ 048

　　4.1.1　学会用丹田说话 ⋯ 048
　　4.1.2　说话时的音量要适中 ⋯ 051
　　4.1.3　正确使用声区 ⋯ 052

4.2　声临其境：为《新闻联播》配音 ⋯ 053

4.3　声驰千里：护嗓好方法 ⋯ 054

　　4.3.1　给声带按摩 ⋯ 054
　　4.3.2　每日养声六法 ⋯ 054

4.4　声情并茂：丹田发声练习 ⋯ 058

第5章
让微信语音、电话中的声音更动听 … 059

5.1 声入心通：真实的声音 VS 被听到的声音 … 060

5.1.1 用声音给他人留下好印象的重要性 … 060
5.1.2 为什么微信语音中的声音与平时说话的声音差别很大 … 061
5.1.3 社交中的声音和语气禁忌 … 062

5.2 声临其境：为纪录片配音 … 065

5.2.1 《舌尖上的中国》纪录片配音 … 065
5.2.2 《航拍中国》纪录片配音 … 066

5.3 声驰千里：微信语音，可以更动听 … 066

5.3.1 发微信语音的注意事项 … 066
5.3.2 五步，优化你的微信语音 … 068

5.4 声情并茂：字音练习 … 071

5.4.1 单音节字音练习 … 071
5.4.2 双音节字音练习 … 071
5.4.3 四音节字音练习 … 072

第 6 章
让你的普通话不再"普通" … 073

6.1 声入心通:"普通话"的前世今生 … 074

6.1.1 什么是普通话 … 074
6.1.2 普通话的语音单位 … 081
6.1.3 普通话的语音系统 … 082
6.1.4 普通话的自我检测 … 087

6.2 声临其境:为影视片配音 … 088

6.3 声驰千里:如何纠正顽固的口音 … 089

6.3.1 唇部练习 … 089
6.3.2 舌部练习 … 090

6.4 声情并茂:声母、韵母练习 … 092

6.4.1 声母练习 … 092
6.4.2 韵母练习 … 093

第 7 章
不同社交场合的声音技巧 ··· 094

7.1 声入心通：了解不同场合的不同声音礼仪 ··· 095
7.1.1 商务场合的声音礼仪 ··· 096
7.1.2 电话沟通的声音礼仪 ··· 098
7.1.3 工作汇报的声音礼仪 ··· 100

7.2 声临其境：为航班配音 ··· 102

7.3 声驰千里：让声音有温度 ··· 104

7.4 声情并茂：睡前故事练习 ··· 106

第 8 章
朗诵声音训练技巧 ··· 108

8.1 声入心通：朗诵为何极具感染力 ··· 109
8.1.1 什么是朗诵 ··· 109
8.1.2 朗诵与说话的区别 ··· 111
8.1.3 朗诵与朗读的区别 ··· 112
8.1.4 朗诵的特点 ··· 112
8.1.5 朗诵的三重境界 ··· 113
8.1.6 朗诵时要注意的五个问题 ··· 114

8.2 声临其境：为诗歌配音 ··· 120

8.3 声驰千里：朗诵，其实很简单 … 121

8.3.1 朗诵声音训练的四个重点 … 121
8.3.2 朗诵的实用技巧 … 124

8.4 声情并茂：朗诵练习 … 134

8.4.1 古典诗词朗诵练习 … 134
8.4.2 现代诗词朗诵练习 … 134
8.4.3 散文朗诵练习 … 136
8.4.4 小说、故事朗诵练习 … 137

第 9 章
演讲声音训练技巧 … 139

9.1 声入心通：演讲，是可以练的 … 140

9.1.1 影响演讲水平的障碍点 … 140
9.1.2 影响声音洪亮程度的要素 … 142

9.2 声临其境：名人演讲 … 143

9.3 声驰千里：好声音训练 … 145

9.3.1 如何让声音更加洪亮清晰 … 145
9.3.2 如何调整演讲状态 … 147
9.3.3 不同类型演讲的应对方法 … 151

9.4 声情并茂：演讲练习 … 160

第 10 章
声音变现 ··· 162

10.1 声入心通： 声音变现 ··· 163

 10.1.1 声音变现的常用平台 ··· 163
 10.1.2 短视频配音技巧 ··· 166

10.2 声临其境： 为《走近科学》节目片段配音 ··· 167

10.3 声驰千里： 声音变现技巧 ··· 168

 10.3.1 有声书录制技巧 ··· 168
 10.3.2 Adobe Audition 使用技巧 ··· 169

10.4 声情并茂： 文章朗读练习 ··· 172

附录

45 个口部操 ··· 174

笔记簿 ··· 183

第1章

快速诊断自己的声音问题

正所谓"声如其人",声音,不仅能够传递情绪,还可以被"看到"。要练就好声音,需要先诊断自己的声音,找出声音问题。

1.1

声入心通：了解自己的声音

1.1.1 声音是有画面感的

声音是物体振动产生的声波，是生物进行交流的载体之一，更是人类表达喜怒哀乐的方式之一。开心时的欢呼、生气发怒时的尖叫、困难无助时的哀叹，这些都是情绪的表达方式。除了物体碰撞的声音、生物交流的声音、人类用来表达情绪的声音之外，还有存在于大自然的雷声、风声、流水声等各种声音，可以说，声音无处不在。

在人们的印象中，声音是被"听见"的，但实际上，声音还可以被"看见"。对此，我们可以做一个实验。

准备一个蓝牙音响、一个金属碗、一块塑料薄膜和一把米，先将蓝牙音响放入金属碗中，再将塑料薄膜平整地套在碗上，最后将米洒在塑料薄膜上。放置妥当后，打开蓝牙音响，播放任意声音，可以看见米粒随声音的节奏在塑料薄膜上跳动。

这些米粒随声音的节奏跳动的表现，是声音的另一种存在方式，能让我们用眼睛看见声音的存在。

除了看见随声音的节奏跳动的实物之外，声音可以被"看见"还有另外一种表现方式，即通过阅读描述声音的文字，我们可以在脑海中形成一个画面。

《老残游记》第二回中这样描述人的歌声——

> 忽羯鼓一声，歌喉遽发，字字清脆，声声宛转，如新莺出谷，乳燕归巢。每句七字，每段数十句，或缓或急，忽高忽低；其中转腔换调之处，百变不穷，觉一切歌曲腔调俱出其下，以为观止矣。

> ……
> 王小玉便启朱唇，发皓齿，唱了几句书儿。声音初不甚大，只觉入耳有说不出来的妙境：五脏六腑里，像熨斗熨过，无一处不伏贴；三万六千个毛孔，像吃了人参果，无一个毛孔不畅快。

看完以上文字描述，大家是否能"看到"一幅令人陶醉的优美画面？通过对本该入耳的声音进行描述、描写，在受众脑海中勾画一幅栩栩如生的画面，也是声音可以被"看到"的佐证之一。之所以能够有这样的效果，是因为声音能够激发大家的视觉联想。

声音还有更神奇之处，比如，大家听到一些熟悉的旋律时，会不自觉地回忆起常常伴随这一旋律存在的场景。对此，我们可以再做一个实验，打开"素材\CH01\音频1.MP3"音频文件，听听音频文件中的歌，看看自己的脑海中是否会浮现相应的画面。

这首歌是不是很熟悉？每当这首歌响起，很多人脑海中会立刻浮现出电视上播着春节联欢晚会，全家人一起热热闹闹地吃年夜饭的画面，这就是声音的魅力。

1.1.2 声音可以表现情绪状态及性格特点

声音不仅可以被"看见"，还可以表现人的情绪状态和性格特点。

试着回想一下，在日常生活中，我们和朋友打电话、发语音时，朋友是不是经常能通过声音判断我们的情绪状态？例如，我们笑着和对方说话的时候，对方可以感觉到我们心情愉悦；我们难过或者生气的时候，对方往往会问一句："听你的声音不太开心呀，是遇到什么事情了吗？"这就是声音可以表现情绪状态的佐证。

不仅如此，通过声音，还能判断一个人的性格特点。古时有以看相识人为生的人，一般被称为相士，历史上著名的相士有许负、袁天纲、郭璞等。相士在看相识人的时候，往往会通过听声音来辨识不同人的独具一格之处，做到"闻其声而知其人"。

传说在春秋时期,楚国国君楚成王想传位给大儿子商臣时,曾与宰相子上商量此事。子上认为,楚成王还很年轻,对儿子的了解不够透彻,如果早早立了太子,将来发现另外一个儿子更适合继位,废除太子时容易发生祸乱。并且,子上认为,商臣的眼睛长得像蜂眼一样可怕,说话的声音像豺狼一样难听,按照面相来说,是一个残忍的人,将来可能会做出不义的事情,不能立为太子。

楚成王听后并不相信,坚持将商臣立为太子。成为太子后的商臣听说子上在父亲面前说了他很多坏话,便对子上怀恨在心。有一次,商臣利用和别国打仗的机会,在楚成王面前告状,说子上接受了敌国的贿赂,楚成王听后大怒,便将子上赐死。后来,楚成王了解真相后,追悔莫及。

不久后,楚成王真的像子上说的那样,开始讨厌商臣,转而喜欢上了第二个儿子熊职,想改立熊职为太子。商臣知道这件事以后,与老师潘崇合谋,率军将王宫围住,逼死了父亲楚成王,自立为王,称楚穆王。

这便是成语"蜂目豺声"的出处。

人能发声,就好比钟鼓能被敲响。大钟声音洪亮,小钟声音清脆,能轻易辨出发声主体的不同,同理,也能通过声音辨出不同人的性格特点。中国古代哲学家用五行理论来说明世间万物的形成及其相互关系,此五行分别是金、木、水、火、土,声音也有五行,分别是金声、木声、水声、火声、土声。金声圆润而温柔,木声高亢而激昂,水声缓慢而平和,火声热烈而焦急,土声深沉而浑厚。

《麻衣神相》是中国古代对人体相貌进行系统叙论的相术著作,其中这样描述人的声音——

木声高唱火声焦,和润金声最富饶。
土语却如深瓮里,水声圆急韵飘飘。
贵人音韵出丹田,气震喉宽响亦坚。
贫贱不离唇上舌,一生奔走不堪言。

意思是木声要显得高亢,火声要显得激烈,金声要显得和润,这样的人一生富饶,此外,土声要显得深沉,听起来就像深深的瓶罐发出的响声,水声要显得平缓,声韵要飘扬。如果声音是从丹田部位发出来的,这样的人大多是贵人;如果说话的时候唇舌搅在一起,那么这样的人可能一生奔波,苦不堪言。

在唐代韩愈创作的一篇名为《独孤申叔哀辞》的散文中,有如下一段描写——

濯濯其英,晔晔其光,如闻其声,如见其容。

意思是像听到他的声音,像见到他本人一样,形容对人物的刻画和描写非常逼真,侧面反映了人的声音和容貌之间是有一定关系的。

不过,这篇散文的写作基于韩愈和他所描写的人相识,若是两人从未见过,可以通过声音辨人吗?

2016年,在中央电视台播出的电视节目《挑战不可能》里,心理健康教育专家王英梅就做到了通过声音辨人。节目组在现场观众中挑选了十名年龄、体重、身高都相仿的女生,王英梅仅凭提出三个问题并倾听她们的回答声音,就判断出了她们的相貌,逐一指出目标人物,不可谓不神奇。

既然声音可以被"看见",还可以表现情绪状态和性格特点,那我们就要学会用声音塑造形象。

比如,在四大名著之一的《红楼梦》里,作者曹雪芹就用声音塑造了王熙凤的人物形象,可谓经典——

众人见黛玉年貌虽小,其举止言谈不俗,身体面庞虽怯弱不胜,却有一段自然的风流态度,便知他有不足之症。因问:"常服何药,如何不急为疗治?"黛玉道:"我自来是如此,从会吃饮食时便吃药,到今日未断,请了多少名医修方配药,皆不见效。……(略去部分原文)"贾母道:"正好,我这里正配丸药呢。叫他们多配一料就是了。"

一语未了，只听后院中有人笑声，说："我来迟了，不曾迎接远客！"黛玉纳罕道："这些人个个皆敛声屏气，恭肃严整如此，这来者系谁，这样放诞无礼？"心下想时，只见一群媳妇丫鬟围拥着一个人从后房门进来。这个人打扮与众姑娘不同，彩绣辉煌，恍若神妃仙子：头上戴着金丝八宝攒珠髻，绾着朝阳五凤挂珠钗；项上戴着赤金盘螭璎珞圈，裙边系着豆绿宫绦，双衡比目玫瑰佩；身上穿着缕金百蝶穿花大红洋缎窄裉袄，外罩五彩刻丝石青银鼠褂，下着翡翠撒花洋绉裙。一双丹凤三角眼，两弯柳叶吊梢眉，身量苗条，体格风骚，粉面含春威不露，丹唇未起笑先闻。

王熙凤一出场，她那爽朗的笑声和豪迈的话语便给大家留下了深刻的印象，从侧面体现出她在贾府中不一般的地位。

诸子百家之纵横家创始人鬼谷子先生有一句名言——

口者，心之门户也。心者，神之主也。志意、喜欲、思虑、智谋，此皆由门户出入。

口是表达内心想法的门户，心灵则是人们精神的居所，我们的意志、思想和智谋都要由口这个门户出入，因此，通过声音了解一个人的方方面面，听音辨人，是有章可循的。

1.1.3 神奇的发声原理

大家说话时发出的声音，是气流运动使声带振动发出的声响，除了有先天性障碍的人之外，人们往往觉得发声这件事十分简单，但事实真的如此吗？虽然"发出声音"不难，但正确的"发声"并不是一件简单的事，若没有用对方法，会导致自己的嗓音慢慢出现问题。

想真正学会发声，要先了解人体是如何发声的。

人体的发声原理如下。

首先，大脑的运动神经皮层产生神经冲动。

其次，神经冲动刺激身体吸入和呼出气息。

再次，向外呼出的气息与声带接触，发生振动，产生音流。

最后，音流由共鸣器放大，通过双唇和舌头发声。

在发声过程中，共鸣器的状态、大小和开放程度都会对声音的最终表现施加影响。人体共鸣器主要由胸腔、口腔和头腔三大共鸣腔体构成，胸腔共鸣腔体包括喉头以下的气管、支气管和整个肺部；口腔共鸣腔体包括喉腔、咽腔及口腔；头腔共鸣腔体包括鼻腔、额窦（腔）、蝶窦（腔）等，如图1-1所示。

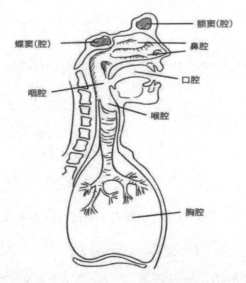

图1-1 人体共鸣器示意图

之所以说人体的发声很神奇，是因为人体共鸣器能够以两种形式发挥作用，第一种形式是自然发声，不对所发声音进行修饰，呈现讲话者本人的音色；第二种形式则是可以根据具体的发声意图修饰声音，例如一些配音演员，要根据不同的角色特点，塑造不同的声音。

1.1.4 声音诊断法宝：嗓音自测表

了解发声原理后，大家如何确定自己的发声是否存在问题呢？可以根据日常生活中嗓音的种种表现做"嗓音自测"，看看自己的嗓音是否自然。嗓音自测表如表1-1所示。

表1-1 嗓音自测表

序号	自测内容
1	会议发言、公众演讲、跟朋友聊天时，你感觉你的声音不被旁人关注吗？
2	一天之中，你的声音会随着说话量的增多而越来越沙哑吗？
3	电话里的陌生人会根据声音认为你比实际年龄大，或者比实际年龄小吗？
4	电话里的陌生人猜错过你的性别吗？
5	你的声音听起来刺耳吗？像是在捏挤嗓子的状态下发出的吗？
6	微信聊天时，你害怕发语音吗？
7	说话前，你经常需要清嗓子吗？
8	晨起刷牙时，你会感觉恶心想吐吗？
9	你的声音听起来鼻音重吗？
10	与人争论或大声说话时，你脖子上会青筋暴起吗？

统计做出肯定回答的数量，根据表1-2进行嗓音等级自评。

表1-2 嗓音等级表

对表1-1中问题做出肯定回答的数量	对应嗓音情况
0～1个	正常
2～3个	轻度偏离自然嗓音
4～7个	中度偏离自然嗓音
8个及以上	重度偏离自然嗓音

对表1-1中问题做出肯定回答的数量越多，实际嗓音偏离自然嗓音越严重。

1.2 声临其境：为动画配音

朗读儿童故事《猴子吃西瓜》，为动画进行配音。大家可以打开"素材\CH01\音频2.MP3"音频文件试听配音效果，配音内容如下。

《猴子吃西瓜》

猴王找到了一个大西瓜，可是，怎么吃呢？这个猴王啊，从来没有吃过西瓜。忽然，他想出了一条妙计，于是，他把所有的猴都召集来了。

他清了清嗓子，说："今天，我找到了一个大西瓜。至于这西瓜的吃法嘛，我当然……当然是知道的。不过，我要考验一下大伙，看看谁能说出这西瓜的正确吃法。如果说对了，我多赏他一块；如果说错了，我要惩罚他！"

大伙你看看我，我看看你，谁都没有吃过西瓜，谁都不知道。

小毛猴眨巴眨巴眼睛，挠了挠腮，说："我猜，吃西瓜是吃瓤！"

"不对！小毛猴说得不对！"秃尾巴猴跳了起来，"我小时候跟我妈妈去姥姥家，吃过甜瓜，吃甜瓜是吃皮。我想，这甜瓜是瓜，西瓜也是瓜，吃西瓜嘛，当然也是吃皮咯。"

这时候，大伙争执起来，有的说"吃西瓜吃皮"，有的说"吃西瓜吃瓤"，争了半天也没争出一个结果，于是不由得把目光集中到一只老猴身上……

这老猴认为出头露面的机会来了，捋了捋胡子，清了清嗓子，说："这吃西瓜嘛，当然……当然是吃皮咯。我从小就爱吃西瓜，而且……而且一直都是吃皮的。我想，我之所以老而不死，就是因为吃了这西瓜皮的缘故……"

大伙欢呼起来："对！吃西瓜吃皮！吃西瓜吃皮！"

猴王认为找到了正确答案，他站起身来，上前一步，开言道："对！大伙说得对！吃西瓜是吃皮。哼！小毛猴崽子说吃西瓜吃瓤，那就让他

一个人吃瓢吧！咱们大伙都吃西瓜皮！"

西瓜被一刀两半，小毛猴吃瓢，大伙共分西瓜皮……

有一只猴吃了两口，捅了捅旁边的老猴说："哎，这可不是什么好滋味啊！"

"咳，老弟，我常吃西瓜，西瓜嘛，就是这个味道……"

1.3

声驰千里：基础发声练习

1.3.1 找到声音舒适区：练习气泡音

日常生活中，大家使用声音的频率非常高，找到声音的舒适区，不仅可以安全用声，还可以更好地缓解疲劳。

那么，如何找到声音的舒适区呢？有一个非常简单的方法，即练习气泡音。

发气泡音，是一种充分放松喉头的发声方法。发气泡音时，气流通过喉腔，将闭合的声带中间部分吹出一个小洞，气流与声带边缘不断发生摩擦，产生断续振动，经喉咽腔共鸣，发出一串颗粒性的、像冒泡泡一样的声音，即为"气泡音"。

大家可以打开"素材\CH01\气泡音练习.MP4"视频文件，跟着视频练习气泡音。

练习气泡音时，发声前要充分放松喉头、面部，让胸部松弛，口腔呈打哈欠状，发声时，由胸部缓缓升起一股气流，到达喉部时声带产生振动，被动地发出很大的、断续的"啊"音。如果一时难以发出，可以先轻轻地发一个"绿"音，然后发声位置自然下移，好像吞了一口气，向胸腔落下，直到找到声音的起点。

发气泡音时，最初的气泡为大气泡，在大气泡稳定发出的基础上，先逐渐转为小气泡，再慢慢转为密集气泡，这时，气泡音的共鸣位置贴着后咽壁逐渐上升至鼻咽腔和头腔，采用"滑入"的方法，逐渐将气息转变为结实的声音。

练习气泡音最好的时间是每天早上起床之前，最好的姿势是平躺在床上，因为经过一夜的休息，这时的声带最为松弛，平躺的姿势也最为轻松。

开始练习时，正面朝上平躺，保持稳定的气息，鼻咽腔尽量打开，呈微笑状，按上述方法逐步推进。练习时，所用气息不能过猛、过大，不能主动地绷紧声带或颈部用力，在气息集中的状态下，发出的声音应该具有明显的质感。

在气泡音的变化过程中，声带由最初的松弛状态逐渐变为拉紧状态，这一过程可以起到按摩声带的作用。

觉得嗓子劳累时做一做气泡音练习，可以缓解疲劳。对于喉炎和声带小结患者来说，气泡音练习也是康复训练的重要手段之一。

1.3.2 快速诊断发声是否科学

在本章第一节中，大家对嗓音状态进行了自我测评。现在，我再教大家一招，快速诊断自己的发声是否科学。

回想一下，日常说话时，你是否会遇到下面五种情况。

（1）说话时间稍长就口干舌燥、声音沙哑。

（2）说话时声音含糊，夹杂着明显的气息声。

（3）说话时声音忽高忽低。

（4）说话时声音太过平淡，没有感染力。

（5）大声说话时很费劲，声音传不远。

发声不科学，就会导致上述情况的出现。上述情况和产生原因的一一对应关系如下。

（1）说话时间稍长就口干舌燥、声音沙哑——发声位置不对。

（2）说话时声音含糊，夹杂着明显的气息声——口腔不积极，气息控制不好。

（3）说话时声音忽高忽低——音高调节不到位。

（4）说话时声音太过平淡，没有感染力——发声方法不对，不会运用气息。

（5）大声说话时很费劲，声音传不远——没有充分调动共鸣器官。

一个人的发声方法会决定其声音的最终呈现状态，使用科学的发声方法，能展示个人的声音特色，而使用错误的发声方法，会导致个人的声音特色被掩盖，因为每一个因错误发声方法形成声音误区的过程中都存在代偿现象。

代偿现象指的是当某个器官的组织发生病变时，由原器官的健全部分或其他器官来代替、补偿它的功能的现象。

与其他器官不同的是，发声器官并不一定发生病变才出现代偿现象——在发声器官不进行科学运作时，代偿现象就会出现。

比如，气息太弱，导致声音动力不足、音量变小等难以满足日常生活需要的情况出现时，身体会立刻作出调整，让喉部处于紧张状态，以声带紧张为代价提高发声效率。这就是气息不足的代偿现象：喉部紧张、声带紧张。

再如，说话时难以调动唇舌，导致发声不清晰的情况出现时，很多人会用舌根、软腭发力代替舌尖、硬腭前端、上唇发力，勉强发出日常交流所需要的字音，出现声音闷暗靠后的特点。这就是口腔失控导致的代偿现象：声音靠后。

发声过程存在同样的错误时，声音特征极为相似。通过声音特征，大家可以判断自己的发声方法是否科学。

1.3.3 塑造适合自己的声音

既然声音如此重要，不仅能够表现情绪状态及性格特点，用错了发

声方法还可能引发代偿现象、健康危机,那么,学会塑造适合自己的声音就尤为重要。以下三个方法供大家尝试。

1. 模仿他人的声音,探索自己的声线

为什么塑造适合自己的声音的第一步是模仿他人的声音呢?因为模仿他人的声音不仅有助于大家更深入地了解自己的声音,同时也是大家探索自己的声线的过程。

可别小瞧"模仿"这件事,模仿他人的声音是一件十分困难的事情。由于人的身体在发声这方面与乐器发声的原理很像——主要利用腔体空间的振动发声,所以,腔体空间振动的频率或振动状态不同,都会导致发出的声音不一样。模仿他人的声音的过程,能够帮助大家全神贯注地分析不同发声方式带来的不同发声效果,关注细微差别,探索自己的声线。

因为人们在听自己说话时,同时受骨传导和空气传播的影响,而他人听我们说话时,只受空气传播的影响,所以人们在判断自己的声音情况时,很可能出现偏差。为了避免上述情况发生,开始模仿他人的声音前,建议大家准备好录音设备,模仿时进行录音,随后使用录音文件进行对比。此外,也可以让别人观察我们的发声方式、倾听我们所发出的声音,给予评价与建议。

2. 找到适合自己的风格

每个人都有自己的风格特点,为了找到适合自己的发声风格,可以先自己在纸上写下形容自己的关键词,例如活泼、沉稳、文静等,再让亲朋好友提供一些用来描述你的形容词,在他人的帮助下挖掘最真实的自己。

深入了解自己后,往往就知道应该用怎样的声音表达自己了。

3. 创造记忆点

相信很多人听到"我想死你们了"这句话时,第一反应就是冯巩来了。在冯巩连续登上中央电视台春节联欢晚会的几十年中,他用自己独特的嗓音和多年不变的一句话,给观众留下了深刻的印象,创造了独属于自己的记忆点。

其实,每个人的声音都是独一无二的,只要加上合适的、独特的动

作和话语,就可以给他人留下深刻的印象。

1.4

声情并茂:气泡音发音练习

按照下面的方法,进行气泡音发音练习。大家可以打开"素材\CH01\音频 3.MP3"音频文件,试听理想的练习效果。

(1)每天早上起床前,尝试进行气泡音发音练习。

(2)尝试发"啊"音延长音,声音逐渐减弱至无。

(3)每天五分钟,坚持练习。

第 2 章

让声音铿锵有力的气场训练术

声音是一个人"精""气""神"的体现,想让自己在各种场合更加有气场,可以通过优化声音状态来达成目的。

2.1

声八心通：发声时的常见问题

2.1.1 六大发声误区

知道了如何诊断自己的发声是否科学后，大家还需要了解一些常见的发声误区，避免陷入这些误区，做到正确发声。本小节，我对生活中常见的六大发声误区进行介绍，很多人以为这样做是在保护嗓子，殊不知是在狠狠地伤害自己的嗓子。

1. 频繁喝水

大家都知道，多喝水有助于保护嗓子，那么，频繁喝水与多喝水有什么不同，为什么说频繁喝水有助于发声是一个发声误区呢？下面用一个例子来说明。

说起在发声前后喝水，很多人脑海中会不由自主地浮现如下画面。

领导在台上讲话，随身携带着水杯，讲两句话，喝一口水，再讲两句话，再喝一口水……

这个喝水的习惯看似是在保护嗓子，实际上是对嗓子的一种伤害。在嗓音训练与保健方面多有研究的彭莉佳老师曾说，声带经过长时间使用后，或多或少会出现摩擦损伤，此时频繁地喝水，等于在不断冲淡有益于自行保护声带、修复伤口的分泌物，对嗓子十分不利。

关于护嗓，我国京剧大师梅兰芳先生有"三不三怕"的饮食习惯。

（1）不喝酒，怕呛坏嗓子。

（2）不吃动物内脏、红烧肉等太油腻的东西，怕生痰。

（3）演出前后绝不喝冷饮，尤其是演出后，怕经过激烈震荡的"热嗓子"遇冷后变成"哑嗓子"。

那么，到底如何喝水比较合适呢？

长时间用嗓后的 15 分钟内,最好不要喝水,等嗓子恢复到比较平静的状态后,再适量补充水分。如果在用嗓过程中感到口干舌燥,可以尝试用舌头在嘴巴里绕圈,从硬腭到脸颊,再到舌底,绕上几圈,唾液的分泌会增多,从而缓解口干舌燥的感觉。

2. 经常清嗓子

在发表一些重要的讲话,或者是提醒听众"我要开始讲话了"的时候,很多人会下意识地清一清嗓子,这样做的目的一是希望缓解紧张,二是为开始讲话做准备,三是提醒听众保持安静。

有这一行为习惯的人非常多,但其实,清嗓子是一个"恶习",因为清嗓子的动作会导致嗓子的肌肉用力地收紧,从医学的角度讲,这会给声带肌肉施加压力,使得喉咙异常紧张、干涩。

如果说话前觉得喉咙实在难受,有清嗓子的冲动,不妨试着发出气泡音进行缓解,或者小口饮水、吞咽口水。若仍然无法缓解紧张,可以有节制地轻咳几声。

3. 刻意低声说话

提起保护嗓子,很多人会建议轻声说话,不要"扯着嗓子喊"。轻声说话没有问题,但需要注意的是,轻声说话和刻意低声说话是有区别的。

有些人嗓子不舒服时,比如咽部红肿、声音嘶哑时,为了不影响日常生活和工作,会刻意低声说话,没想到这样一来,嗓子反而哑得更厉害了,甚至讲不出话来。

这是因为刻意低声说话是在压迫喉头,让声带在紧张的状态下发声,不仅无法起到保护嗓子的作用,反而会让声带更加疲劳。

遇到类似的情况,只要保持正常状态,用正常音量发声,即可达到让嗓子自行康复的效果。

4. 过度看重喉音

大家常说的喉音(也叫压喉),是指发声时舌根用力,喉部紧张,导致声带收缩,两侧紧密闭拢,发出的带有挤压感的粗糙声音。

有的人为了追求浑厚的声音,会有意识地用喉音说话。这种情况在男生中比较多见,特别是处于青春期的男生,为了使声音更具"男子气概",

常常故意压低声音,带上明显的喉音色彩。

但其实想要让声音浑厚、洪亮、更具"男子气概",最重要的是了解使声音浑厚、洪亮的正确方法:增加声音的厚度。

声音厚度的变化,受控于胸腔和咽腔的共鸣调节,简单地说,增加胸腔和咽腔的共鸣,可以加强胸部支点的着力感并充分打开咽腔,削减高声区共鸣,将声束冲击点调至硬腭中后部,从而使声音显得浑厚、洪亮。这样发出的声音,听起来比压喉发声更加自然。

从保护嗓子的角度说,压喉发声是应该尽量避免的,说话时应保证喉部松弛、通畅,不能刻意挤压喉部,青春期更是如此,以免留下难以消弭的喉部问题。

为了消除喉音,发声者还应该改掉舌根用力的发声习惯,发声时可以着力在舌头前部,舌尖轻抵下齿背,舌根适当放松,并尽量降低。此外,如果某些字音已形成固定的喉音音色,改正时需要针对相关字音,从发音角度进行调整。

5. 嗓子疲劳,常用"护嗓药"

感觉嗓子疲劳、声音沙哑时,很多人会选择吃润喉含片,改善喉部疲劳。吃润喉含片不一定有立竿见影的效果,但确实对促进嗓子恢复有一定帮助。

不过,大家都知道,是药三分毒,不管是否有明确的副作用,长期服药都不利于身体健康,因此,保持良好的精神状态比用药进补更重要。对于缓解嗓子疲劳、声音沙哑等症状来说,同样如此。

保证合理的营养摄入、充足的睡眠、积极的身体锻炼,是消除嗓部疾病、提高发声水平的根本措施。

尤其需要注意的是,想保持良好的声音状态,就不能经常熬夜。

长期睡眠不足和精神压力过重会导致人体内分泌系统异常,而人体的喉部器官属于激素依赖性器官,即激素的靶向器官,会因为人体激素发生变化而出现异常改变,这也是为什么生病期间和女性生理期期间要避免高强度发声的原因。

俗话说，好药不如一场觉，由此可见，良好的睡眠对恢复身体机能来说极其重要。

6. 发声时间过长

发声时间过长也是用声过度的表现之一，同样会对嗓子造成伤害。

人体发声器官，尤其是喉头和声带，与人体其他器官一样，连续运动的时间和强度是有一定限度的。超出限度，就会给肌体带来负面影响。

发声时间过长，发声器官会产生疲劳感，虽然大多数时候能够持续发出声来，但声音的质量将随时间的推移有大幅下降。如果长期处于这种状态，极易引起发声器官的病变。因此，生活中，必须对发声时间和强度有所控制。

刚刚开始接触声音训练的学员，往往自认为嗓子好，不注意合理安排训练时间，要么不练，要么高强度训练很长时间。还有一些学员急于求成，认为训练的时间越长，进步越明显，经常自己加倍延长训练时间……这些不合理的训练方法，很容易导致喉部充血或发炎。

一般来说，初学发声，训练时间宜短不宜长，建议一天训练2~3次，开始时，每次15分钟左右，逐步延长，最多延长至每次30分钟，中间可以间断休息，以消除发声器官的疲劳感。

2.1.2 说话声音小、气场不足

许多人有说话声音小、气场不足的困扰，在公众场合发言时，这个问题往往更加明显。导致说话声音小的原因有很多，想迅速强大气场，可以在找准问题所在后对症下药。本小节，我对导致该问题发生的最常见的三个原因进行介绍。

1. 自信心不足

自信心不足，是导致说话声音小、气场不足的原因之一。造成自信心不足的原因，通常有以下三点，其一，过于紧张，导致对自我的评价出现偏差；其二，没有做好充分准备，对将要表达的内容不自信；其三，对自己的声音不满意，不敢大声说话。

对于第一点，可以通过增强心理素质来缓解；对于第二点，可以通过在表达前多下功夫，熟悉将要表达的内容加以解决；对于第三点，则需要长期练习，通过学习发声技巧，优化声音状态，或者进行专业的发声训练，改善发声方式，提高对自己的声音的满意度，增强自信心。

关于这部分内容，将在本书第3章中展开讲解。

2. 换气方式不对

换气方式，是影响说话声音大小的重要因素之一。

在日常生活中，说话的过程是一个快吸慢呼的过程，如果不能自如地把握这一节奏变化，就会导致气息不足，这也是很多人感觉吸气后的第一句话可以说得很响亮，一换气就难以控制后续音量的原因。

想自如地把握快吸慢呼的换气节奏，练习少不了，大家可以打开"素材\CH02\音频1.MP3"音频文件，进行《练气歌》跟练。《练气歌》的文字内容如下。

《练气歌》

出东门，过大桥，大桥前面一树枣。拿着竿子去打枣，青的多，红的少。一个枣，两个枣，三个枣，四个枣，五个枣，六个枣，七个枣，八个枣，九个枣，十个枣；十个枣，九个枣，八个枣，七个枣，六个枣，五个枣，四个枣，三个枣，两个枣，一个枣。

进行换气练习时，需要注意以下三点。

（1）吸气要到底。简单地说，就是无论吸气多还是吸气少，都要直达肺底，然后感觉气息慢慢地向上升。很多人吸气时仅吸到上胸口，这违背了科学发声对吸气的最基础控制要求。

（2）节奏要稳定。《练气歌》不长，且并不要求练习者一口气读完，因为练习的目的不是读快，而是让大家有更好的换气能力。练习时，在保持固定节奏的基础上，练习者应该尽量尝试更有效率地进行换气。

（3）情绪要到位。练习《练气歌》，是为了优化说话时的声音，进行更好地表达，而不是一味地求熟、求快，因此，练习时要带感情，调动积极的表达意愿，尽力通过发声展现情节。比如，练习者可以一边读，一边在脑海中构想——出东门，过大桥，看到了什么？用什么样的工具打枣？枣树上结的是什么颜色的枣？红色的枣有多少？青色的枣有多少？两种颜色的枣的比例是怎样的？练习时情绪越到位，表达能力的提高越显著。

3. 呼吸方法不对

进行呼吸训练，是塑造强大气场的有效途径之一。

俗话说，气者，音之帅也。人体发声离不开呼吸的气息，声带的振动状态在很大程度上受呼吸状态影响，比如，想发高音，需要强气流，发低音时，则需要稳定气流。

因此，在发声过程中，如果能自如地控制呼吸，发声问题就解决了一半。

气动于内，声发于外，想塑造强大的气场，就来学习一下科学的呼吸方法吧！比如，胸腹式联合呼吸法。

胸腹式联合呼吸法就是用胸腔、横膈、腹肌联合控制气息的呼吸方法。胸腹式联合呼吸活动范围大，伸缩性强，有操纵和支持声音的能力，为气息的均衡、平稳提供了条件，如图2-1所示。

图 2-1　胸腹式联合呼吸法

使用胸腹式联合呼吸法进行呼吸的过程如下。

（1）站定后，小腹微收，吸气时，将气吸入肺的底部。这里需要注意的是，吸气入肺底时，两肋肌肉会向两侧扩张，腰带处有越来越紧的感受。

（2）呼气时，保持小腹的收缩感，用以牵制自身的横膈与两肋，使之不会迅速回弹。

（3）随着气流的呼出，小腹逐渐放松，但仍然需要有意识地保持小腹的收缩感。这时，横膈和两肋会逐渐恢复到自然状态。

使用胸腹式联合呼吸法，不仅能降低发声器官的能耗，还能确保上部发声器官和下腹肌肉协调配合，有利于喉部健康，让声音更加洪亮、持久。声音稳健有力了，气场自然会随之强大。

2.1.3 语速过快

造成说话时语速过快的原因通常有三个，其一，口腔控制力弱；其二，吐字发音不清晰；其三，没有把握好发音节奏。大部分人的问题是以上三个原因两两叠加导致的，甚至三个原因兼而有之。只有找到自己的问题所在，对号入座，解决问题，才能改掉说话时语速过快的坏习惯。

1. 口腔控制力弱

有些人认为，说话语速快意味着伶牙俐齿，其实不然，很多人之所以语速快，是因为口腔控制力弱，难以对发出的字音进行有效地控制，进而导致语速失控。对于这部分人，需要做的是加强口腔控制。

口腔控制力的强弱既关系到吐字的清晰度、力度，也关系到声音质量，因为口腔不仅是咬字器官，也是发声时重要的共鸣器官之一。下面，我重点讲解打开口腔的要领。

打开口腔有四个基本动作，分别是提颧肌、打牙关、挺软腭、松下巴，即提、打、挺、松，如图2-2所示。

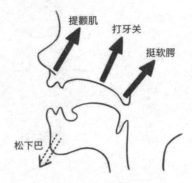

图2-2 打开口腔的四个基本动作

（1）提颧肌。颧肌稍带紧张感，向外上方稍稍提起。做这一动作时要保持正确的唇形，呈"似微笑"状态。

（2）打牙关，即拉开上下后牙间的距离。这样做是为了纵向扩大口腔容积，动作的重点在于上牙出力而非下牙用劲。

（3）挺软腭。做这一动作也是为了扩大口腔容积，软腭挺起时肌肉稍变硬，能够在一定程度上反射声音。但要特别注意，发力点在口腔中的上半部分，而非向下压舌面，练习时可以寻找"半打哈欠"的感觉。

（4）松下巴。下巴紧张会导致舌根紧张和喉头紧张，进而导致发声吃力，声音发紧，有意识地放松下巴能够使发声吐字更加自如。

关于如何放松下巴，也有一套完整的动作。首先，尝试依次开口作"半打哈欠"状，闭口作"啃苹果"状；随后，依次发"i""ei""ai""a""ao""ou""ang""eng""ong"九个音，口腔由闭到开，舌位由前到后，唇形由扁到圆；最后，反复练习，仔细体会口腔开闭变化、舌位移动变化、唇形圆展变化。

2. 吐字发音不清晰

不了解每个字的发音动程，导致很多字音发的又扁又短，也是诱发语速过快的原因之一。

发音动程，简单地说，就是发音的动作过程。人们在吐字发音的时候，会用唇、舌、口进行不同的组合，形成不同的字音。

比如，"来"的汉语拼音是"lai"，发音时，首先发"l"音，舌尖抵在上齿龈的位置，向前滑动；发完"l"音后，舌位放平、口腔打开，发出"a"音；最后，口腔闭合，舌尖抵至下齿背，发出"i"音。

再如"ang"音，很多人把它当成单音节来发，其实，正确的发音应该是先发"a"音，再过渡到后鼻音共鸣。

这些发音动程如果被忽略，会极大地影响吐字发音的质量。

对发音动程加以了解，是被很多刚刚开始接触声音训练的学员忽视的，但这类问题并不罕见，尤其是在来自南方方言区的学员身上。解决方法是加强重视，努力掌握发音动程，提高每个字音的发音质量，进而优化整体的表达效果。

3. 没有把握好发音节奏

前文讲到了口腔控制、发音动程两个概念,接下来说说发音节奏。

唱歌的时候,歌手的所有音调变化、歌词发声,都是根据音乐节奏来的,不管快慢,有章可循才悦耳动听。同样,说话时的语速快慢,也涉及发音节奏的问题。

那么,应该如何把握发音节奏呢?

首先,找到自己听起来最舒服的朗读片段、演讲片段,反复听,试着提炼其发音节奏,在心中给这一片段"配乐",打一个节拍;随后,牢记这个节拍,尝试将其代入自己的说话过程;最后,用这个节拍来调整自己的说话语速。

使用这个方法进行练习,刚开始时可能会觉得说话有些不自然,熟练后,就能自然拥有让听者舒适的语速了。

♪ 2.2 ♪

声临其境:为广告配音

2.2.1 《芭芭农场》广告配音

朗读广告词《芭芭农场》,为广告进行配音。大家可以打开"素材\CH02\音频2.MP3"音频文件试听配音效果,广告词如下。

> **《芭芭农场》**
>
> 在每个被阳光唤醒的清晨,他们迎来当天的第一场丰收。
>
> 每天,有3000万芭芭农场主在这里收获阳光好货,他们种下果树,收获水果,用比市场上便宜的价格,将优质产品投入市场。

> 这一切,都从这里开始。这里是芭芭农场线下基地,是阳光开始的地方。

2.2.2 《5G时代》广告配音

朗读广告词《5G时代》,为广告进行配音。大家可以打开"素材\CH02\音频3.MP3"音频文件试听配音效果,广告词如下。

> **《5G时代》**
>
> 2G时代发短信,3G时代传照片,4G时代直播大行其道……
>
> 如今,比4G时代的网速快了近百倍的5G时代已经到来,在超大带宽、超低时延的网络加持下,你将会打开哪些新世界的大门?

2.3 声驰千里:基础发声练习

2.3.1 八步法,让声音的底气更足

在公众场合发言、公开演讲时的状态,和平常说话的状态是不一样的,在公众场合发言时要更有力量,大家可以通过对发声姿势进行调整、对呼吸方法进行训练,养成科学的发声习惯。

接下来为大家介绍"八步练声法",帮助大家更好地掌握科学发声的方法。大家可以打开"素材\CH02\八步练声法.MP4"视频文件,跟着视频进行练习。

1. 深吸气练习

（1）身体完全放松，从容吸气。

（2）保持腹部的微缩状态，深度吸气。

（3）吸气后停顿1～2秒，缓缓呼出。

（4）重复以上第2步、第3步。

2. 慢呼气练习

（1）呼气时，作吹起一张纸片或一片羽毛状，缓缓地将气呼出。

（2）持续地发出"丝"音延长音。

（3）持续发音达到25～30秒为合格。

3. 坐式胸腹联合呼吸练习

（1）身体略向前倾，小腹微收。

（2）从容吸气，两肋向外扩张，小腹继续微收，吸气至七八成满。

（3）吸气后停顿1～2秒，缓缓呼出。

4. 站式闻花香练习

（1）从容地闻花香般吸气，感觉两肋充盈，渐渐打开，吸气至八成满。

（2）吸气后停顿1～2秒，缓缓呼出。

5. 快吸慢呼

（1）想象一幅画面：突然发现远处走来一个熟悉的身影，是许久未见的朋友——急吸气，感受两肋迅速扩张。

（2）找到平静地呼出他（她）的名字，不要惊着他（她）的感觉——慢慢呼气。

6. 补气练习①

（1）想象自己的胸廓是一个橡皮球。

（2）呼气5～6秒后补气，收小腹，鼻腔进气，两肋迅速扩张。

7. 补气练习②

（1）像军人一样铿锵有力地报数：1、2、3、4、5、6、7、8、9、10……

（2）快速吸气，吸气后腹部成橡皮球状。

（3）一下一下地弹动小腹，每一次弹动，让气息急出，随后及时补入。

8. 绕口令补气练习

进行绕口令补气练习是为了提高口齿灵活度，达到语音准确、吐字流畅、字正腔圆的目的。经常进行绕口令补气练习，不仅可以提高咬字器官的力度及灵活度，还可以提高控制呼吸节奏的能力。

练习绕口令，不是单纯地追求读得快，而是既要练嘴劲，又要练心劲。刚接触绕口令补气练习的时候，首先要特别注意字音质量，把音发准、把劲使稳，做到吐字准确、清晰，收音利索，然后由慢到快，逐渐加速。练习绕口令，可以按照音、字、词、句、段五步练习法循序渐进。

正式开始进行绕口令练习时，有如下两点需要注意。

（1）开口前，注意放松喉部，让气息下沉。

（2）练习过程中，要补气自如，轻松流畅，字音速度由慢渐快，做到慢而不断，快而不乱。

这里有三段绕口令，大家可以作为练习素材进行使用。

《藤》

高高山上一条藤，藤条头上挂铜铃，风吹藤动铜铃动，风停藤停铜铃停。

《灰损肥》

一堆肥，一堆灰，肥混灰，灰损肥，不要肥混灰，防止灰损肥。

《算算兔数和鹿数》

老杜和老顾，齐走富裕路。老杜养了兔，老顾养了鹿。老杜给老顾十只兔，两家平等同只数；老顾给老杜十只鹿，顾家是杜家一半数。请问老杜养了多少兔，再问老顾养了多少鹿。

2.3.2 增强声音感染力的四种方法

声音，是除了面孔之外，一个人能够被他人迅速记住的另一个显著特征。如果在说话时，声音能够随着内在情感的变化而自然变化，不仅可以更好地传递说话者的情绪，还可以更迅速地感染听话者，提高沟通效率。那么，如何在声音中注入情感，增强声音感染力呢？如图2-3所示的四种方法值得一试。

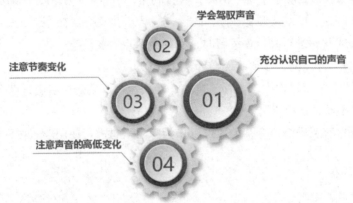

图 2-3　增强声音感染力的四种方法

1. 充分认识自己的声音

想让自己的声音生动、有趣、富有感染力，第一步是充分认识自己的声音。这里的"声音"，不仅指音色、音调，还包括发声习惯和语调，比如有些人会在说话的时候不经意地升调，或是习惯性地给每句话的最后一个音节加尾音。

2. 学会驾驭声音

很多人的声音感染力弱，往往是因为开始说话时情绪非常饱满，越说气息越弱，经常有虎头蛇尾之感。想让自己的声音生动、有趣、富有感染力，需要学会驾驭自己的声音，平时多做呼吸练习，锻炼自己的气息，从短句开始练，逐渐增加句子的长度。

3. 注意节奏变化

说话时跌宕起伏的节奏感越强，越容易吸引人们的注意、调动听者

的情绪。语言节奏较快时，会营造一种紧迫感；语言节奏较慢时，会带来一种轻松感。一般情况下，人们在表达高兴、激动、愤怒、惊恐等情感时，语言节奏是比较快的；在表达悲伤、痛苦、失望、后悔的心情时，语言节奏则是比较慢的。

处理好语言节奏变化，声音的感染力会增强很多。

4. 注意声音的高低变化

声音的高低变化，也是影响声音感染力强弱的因素之一。重音、轻音放置的位置不同，甚至可以在一定程度上改变语义。

想增强声音的感染力，就要在日常表达时有意识地控制叙述过程中的轻重急缓，在点明关键词或传递重要观点时，尝试通过声音的高低变化来突出重点。

2.3.3 瘦脸健声口部操

想成为优秀的主持人、主播等声音工作者，一定离不开对口部操的学习与练习。口部操，多用于声音工作者在正式工作前放松自己的口部肌肉，减少出现口误的次数。

其实，非声音工作者学一学口部操，也是有利无害的。经常做口部操，不仅可以使吐字发音更加清晰，还可以弱化面部的法令纹、木偶纹，甚至还有使下颌线更加明晰的作用。

常见的口部操分为两部分，唇部口部操和舌部口部操。本小节，我为大家详细介绍这两部分口部操的练习方法，大家可以打开"素材\CH02\口部操.MP4"视频文件，跟着视频进行练习。

1. 唇部口部操

（1）喷唇练习：双唇紧闭，将唇部力量集中于唇中央，唇齿相依，不裹唇，先阻住气流，再突然连续喷气出声，发出"p""p""p"的音。

（2）咧唇练习：先将双唇闭紧后尽力向前噘起，再将嘴角尽力向两侧伸展，反复练习。

（3）撇唇练习：先将双唇闭紧后尽力向前噘起，再依次向左歪、向

右歪、向上抬、向下压，反复练习。

（4）绕唇练习：先将双唇闭紧后尽力向前噘起，再向左（或向右）进行360度转圈运动，反复练习。

（5）弹唇练习：将右手放在离嘴一拳的位置，双唇轻轻闭合，快速出气，模仿摩托车行驶过程中发动机轰鸣的声音，测试一下自己一口气能"开"多远。

2. 舌部口部操

（1）顶舌练习：闭唇，用舌尖顶住左内颊，用力顶，想象自己正在装作嘴里有糖，逗小朋友开心。持续片刻后，换一个方向，用舌尖顶住右内颊，做同样的练习。

（2）伸舌练习：将舌头伸出唇外，舌体集中、舌尖向前，依次尽力向左、右、上、下方做伸展（注意，舌体是集中向内卷起，舌尖像一根针一样往前伸，舌头不是扁的）。

（3）绕舌练习：将双唇闭紧，舌尖伸到齿前唇后，先顺时针方向环绕360度，再逆时针方向环绕360度，循环，一直练习到后脑勺发酸为止。

（4）立舌练习：先将舌尖向后贴住左侧槽牙齿背，再将舌尖沿齿背推至门齿中缝，努力使舌尖向右侧立翻。持续片刻后，做相反方向练习。这一练习对于改进边音"l"的发音有益。

（5）舌打响练习：用舌尖顶住硬腭，先用力持阻，再突然打开，发出"de"音，反复练习。

2.4

声情并茂：古诗词练习

本节进行古诗词朗读练习。大家可以打开"素材\CH02\音频4.MP3"音频文件，试听理想的练习效果。

《望庐山瀑布》

日照香炉生紫烟,遥看瀑布挂前川。
飞流直下三千尺,疑是银河落九天。

第 3 章

防止重要场合出现声音卡壳问题

在演讲、面试、汇报工作等重要场合发言时,很多人容易因为紧张出现口误、说话卡壳、吐音不清晰等问题。想在重要场合有完美发挥,必须对症下药,增强自己对声音的掌控力。

第3章 防止重要场合出现声音卡壳问题

3.1

声入心通：你为何害怕当众发言

相信很多人有过类似的经历：在一些重要场合当众发言时，由于过于紧张，声音颤抖不止，甚至不断卡壳。在极度紧张的情况下，大家身体的反应出奇一致，不仅完全无法控制自己颤抖的声音，而且难以集中注意力，记不清自己说了些什么，更不知道下一句应该说什么。

造成这一问题的原因很简单，即陷入了一个恶性循环，越想控制自己的声音越发现控制不住，内心的紧张不断加剧，声音随之发抖得更加厉害。在这种情况下，发言者的注意力并没有集中在发言内容上，而是集中在如何控制声音上，很容易导致忘词、卡壳、断片。

> 英国国王乔治六世刚刚登基时，很怕在重要场合当众发言，因为他患有严重的口吃。后来，他想做出一些改变，便向语言治疗师罗格寻求帮助。在罗格的精心指导及他本人的不断练习下，乔治六世终于逐渐克服了语言表达障碍。
>
> 1939年9月1日，德国入侵波兰。由于和波兰有联盟关系，英法对德国发出最后通牒，若不退军，48小时后将正式宣战。9月3日，乔治六世发表了流畅庄严的对德宣战演说，在关键时刻鼓舞了国家士气。

乔治六世的例子证明，当众发言是可以练习的。那么，怎样从根本上解决不敢当众发言的问题呢？最重要的是找到原因，对症下药。只要坚持练习，一定可以逐步消除过度紧张，建立强大的自信。

害怕当众发言的原因主要有三个，其一，内心紧张；其二，没有做好准备；其三，对自己的声音不自信。接下来，我逐一为大家分析。

1. 内心紧张

人们害怕当众发言，很大一部分原因是不习惯当众发言。戴尔·卡耐基在《人性的弱点》一书中，写下了这样的金句——

> 恐惧大都因为无知与不确定感而产生。

一般来说,人们在未知环境中更容易出现紧张和焦虑的情绪,比如在当众发言、演讲或者回答问题时,内心会感到紧张、恐惧,表现为双手发抖、面部肌肉僵硬、声音颤抖,甚至心跳加速、难以呼吸,这是人在面对未知的、不确定的事物时出现的一种自我保护式身心反应,是极为正常的反应。

对于很多演说家而言,在陌生环境中发表演说都充满未知数,难免焦虑和紧张,对于很少有当众发言机会的普通人来说,当众发言更是复杂且陌生的,比学习打篮球或学习驾驶汽车更让人头痛。

不过,放轻松,所有人都是在持续锻炼中得以成长的,很多伟大的演说家,也曾觉得当众发言不是一件容易的事。

杰出演说家、著名心理学家阿尔伯特·爱德华·威格恩就曾多次为需要上台演讲而感到焦虑。

上中学时,威格恩需要在班级里做一次时长为五分钟的演讲。在距离演讲还有几天时,他就经常莫名其妙地感到恐惧,只要一想到要做那五分钟的演讲,血就直往头上涌,脸颊烧得难受,不得不将脸颊贴在冰凉的砖墙上,缓解吓人的潮红。

读大学时,威格恩又因为演讲陷入过类似的窘境。他为一次演讲做了许久的准备,但在说出开头"亚当斯与杰弗逊已经过世"后,无意中抬眼,扫视了坐满人的听众席一圈,脑子瞬间空白,除了刚刚蹦出的第一句话之外,再也说不出任何别的词句了,只好向听众鞠躬,落魄地走回座位。

见此状况,校长只好上台救场:"噢,爱德华,我们听到这则悲伤的消息,真是十分震惊,不过事已至此,我们会尽量节哀的。"听众席立刻传来一片笑声。

在那场演讲之后,威格恩好几天都提不起精神。而因为那次演讲失败的经历,威格恩最不敢想的,便是成为一名大众演说家。

19世纪末,美国政治运动的中心问题是自由银币铸造问题。一天,

> 威格恩得到一本小册子,其中阐述了"自由银币人士"的建议,他看后十分愤怒,认为他们的承诺非常空洞,于是当了手表作为旅费,回到家乡印第安纳州。
>
> 回到家乡后,他自告奋勇地就"健全的币制问题"发表演讲,听众席上有不少人是他往日的同学。演讲开始不久,大学里演讲的那一幕突然掠过威格恩的脑海,他瞬间感到难以呼吸,说话也开始结巴,眼看就要重蹈覆辙,听众们及时鼓掌,给予鼓励,帮他勉强撑过了绪论部分。
>
> 这一小小的成功让威格恩勇气倍增,继续说了下去。
>
> 威格恩自以为大约说了15分钟,但令他没有想到的是,演讲结束后,朋友告知他,他滔滔不绝地说了将近一个半小时!
>
> 在之后的数年里,在不断地锻炼中,威格恩真的战胜了最初的恐惧,成为杰出的演说家和著名的心理学家。

其实,生活中很多事情都是这样,战胜了心理障碍,就没有什么无法克服的困难了。就像威格恩一样,一个数次演讲失败的人,最后成为著名演说家。

不过,想轻松地面对当众发言,不能寄希望于突然开窍或天赋异禀,必须不断地练习、练习,再练习。量变积累到一定程度,必然发生质变,很多人积累了足够的经验后,当众发言就不再是一种痛苦,而是一种享受了。

2. 没有做好准备

许多伟大的演说家怯过场,但他们怯场后,会为了下次不再怯场而拼命准备,那些放弃者,则因为一次怯场,放弃了所有舞台。所以,不要让恐惧成为努力的终点,恐惧应该是不断进步的起点。

演说家丹尼尔·韦伯斯特说过这样一句话——

> 未经准备就出现在听众面前,与没有穿衣服是一样的。

未经准备的当众发言会有多糟糕呢?即使是声名显赫的"大人物",

也可能惨遭滑铁卢，接下来，给大家讲一个小故事。

数年前，纽约某高端组织举办过一个午餐会，会上的主讲人是一位声名显赫的政府官员。会前，大家都拭目以待，期望听他叙说一下最近的工作情形，但这位政府官员站上讲台，还没说两句话，听众们就很明显地感觉到，他事前并未对此次发言作任何准备。

起先，这位政府官员想作一番即兴发言，结果上台后不知道该如何开口，支支吾吾了几句，急得满头大汗。

于是，他匆匆忙忙地从口袋里掏出一叠笔记，但这些笔记杂乱无章，他手忙脚乱地乱翻了一阵，不知道该从哪一页讲起，说话越发笨拙且令人尴尬。

时间一分一秒地过去了，他越来越无助，但到了这种地步，他只能继续挣扎，一边说些道歉的话，一边继续尝试救场。他希望可以把笔记整理出头绪，便一边无意识地念着关键词，一边用颤抖的手举起一杯水，凑到焦干的唇边。

时间又过去了一刻钟，这时，他已经完全被恐惧与无措击倒，就因为他几乎没有对此次发言做任何准备。最后，他只得在身边人的善意鼓励中尴尬收场。

实际上，当众发言就是对着数量不一的听众进行观点表述与交流，只要做了充足的准备，就不至于无话可说。从入场、暖场，到正式进入主题，声音走势由低到高，逐渐激昂，便可以轻松地达到高效表述、积极交流的效果。而且，充分地准备可以使紧张的情绪得到有效的缓解，使表达更加流畅，效果更好。

著名篮球运动员迈克尔·乔丹说过这样一段话——

我从不担心自己的技术，因为我为此付出过努力。有足够的训练准备，能够消除担忧和害怕。如果真正努力去做训练准备了，那还担心什么？所以，充分地准备可以把我们负面消极的思考转化

为积极的思考,让我们带着信心,专注于自己想表达的东西,而不是担心别人对自己的态度。

对于当众发言来说,做好充足的准备,可以在很大程度上帮助发言者克服心理上的恐惧,而克服了对当众发言的恐惧,意义不仅限于能够成功完成一次活动,更重要的是,它会对发言者的为人处世产生深远的影响——让发言者更加自信、更加敢于接受挑战,从而拥有更丰富、更精彩的人生。

如果这一切都始于在登上舞台前做好充足的准备,为什么不去做呢?

3. 对自己的声音不自信

好声音的确会让表达更具感染力,但是,有些人先天声带闭合不佳,声音比较沙哑,难以改变。如果你也是这样的人,千万不要因此否定自己当众发言的可能性,因为沙哑的嗓音也能释放饱满的情绪!有的人说话带有方言,有的人口音浓重,这都没有关系,只要足够真诚,特殊的声音反而更具辨识度。

历史上,很多著名政治家、演说家的声音都很有辨识度。

> 英国政治家、历史学家、演说家、作家温斯顿·伦纳德·斯宾塞·丘吉尔说话时有口齿不清、口吃、鼻音重等问题,但他并未因此拒绝当众发言,而是根据自己的特点,在当众发言时大量采用短句,并练习反复句式、采用排比手法、调整重音位置,在他所生活的局势紧张的时代,形成了独树一帜的"铁腕"演讲风格。
>
> 第二次世界大战进行到最艰难的时刻时,丘吉尔通过广播进行了倡导援助苏联的演说。他的声音,通过电波给抗战人民带去了希望,号召全世界人民团结起来共同对抗法西斯,对扭转战争局势起了积极的作用。

由此可见,无论声音条件如何,人人都可以找到适合自己的表达方式,完成精彩的当众发言。因为对自己的声音不自信而不敢登台,未免过于因噎废食!

3.2 声临其境：为宣传片配音

朗读颁奖盛典节目组在"感动中国 2020 年度人物颁奖盛典"中给予"七一勋章"获得者、丽江华坪女子高级中学校长张桂梅的颁奖词，为宣传片进行配音。大家可以打开"素材 \CH03\ 音频 1.MP3"音频文件试听配音效果，配音内容如下。

> 烂漫的山花中，我们发现你。自然击你以风雪，你报之以歌唱。命运置你于危崖，你馈人间以芬芳。不惧碾作尘，无意苦争春，以怒放的生命，向世界表达倔强。你是崖畔的桂，雪中的梅。

3.3 声驰千里：当众发言并不可怕

3.3.1 发言前的准备工作

想完成一场成功的发言，准备工作是必不可少的，那么，在上台发言前，需要做哪些准备工作呢？

1. 确定发言主题，准备发言稿

发言前，最重要的是确定发言主题，大家可以根据如图 3-1 所示的四步法进行主题准备。

第 3 章
防止重要场合出现声音卡壳问题

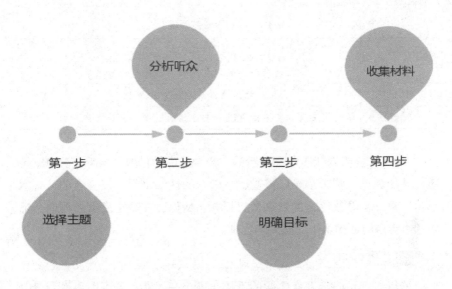

图 3-1 确定发言主题四步法

第一步　选择主题

选择发言主题时,最重要的考量因素是发言的性质,一般有两类,一类是节庆和纪念日性质的发言,比如在国庆节、建军节庆典上的发言;另一类是主旋律性质的发言,比如在重要理论学习大会、公司动员大会或者表彰大会上的发言。

确定发言性质后,接下来要细化发言主题。关于细化发言主题,有两个标准。

(1)选择自己能讲的和想讲的。通常情况下,讲述自己喜欢或者擅长的领域的话题时,发言者自信心会大增,表达会更加流畅。所以,选择发言主题时,最好选择自己擅长的领域内的主题,如与自己的专长、职业、爱好相关,具体内容如表 3-1 所示。

表 3-1　自己擅长的领域

领域	具体说明
专长	指通过专门的训练掌握的特殊知识和技能
职业	指过去或现在从事的职业
爱好	指虽然没有相关专业背景和职业经历，但自身非常感兴趣的领域

（2）选择听众能听的和想听的。当众发言的目的是向听众分享、传递自己的观点，若听众难以接受，或听众的认知水平与发言者的认知水平不一致，会导致发言的效果大打折扣。所以，在确定发言主题时，需要考虑听众的认知水平、感兴趣程度。

第二步　分析听众

分析听众是确定发言主题的重要步骤之一，发言者可以通过背景分析，对听众关注的内容进行细致划分。一般情况下，不同人群感兴趣的内容会存在较大差异，同一人群感兴趣的内容则相对集中，如表3-2所示。

表 3-2　对听众进行背景分析

背景	分类	关注的内容
性别	女性群体	大多数关注婚姻、教育，更喜欢富有情感的故事
	男性群体	大多数关注时政、新闻，更注重事实和数字
年龄	青年	大多数关注学业、就业，以及自身技能的提升
	中年	大多数关注事业和家庭
	老年	大多数关注健康和养生

发言前，可以根据细分后的特点，为不同听众准备适合、贴切的材料。比如，在准备有关妇女节的发言时，因为听众以女性为多，可以多准备一些故事、案例，让听众更有代入感，而不是列举大量冰冷的数字。

第三步　明确目标

选定发言主题后，需要进一步确定发言的核心目标。明确目标时可

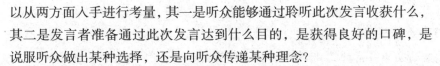

以从两方面入手进行考量,其一是听众能够通过聆听此次发言收获什么,其二是发言者准备通过此次发言达到什么目的,是获得良好的口碑,是说服听众做出某种选择,还是向听众传递某种理念?

比如,要进行的发言有关公司的发展规划,听众是公司的全体员工,那么,这次发言的目标就很明确,其一是让员工对公司的发展规划有一个全面的了解,并且思考在这样的发展规划中,自身能为公司做出哪些贡献,其二是发言者要清晰地向员工介绍公司的发展规划,争取让员工认同这一发展规划,获得良好的口碑。

第四步 收集材料

收集材料是对发言的重要支撑,通常情况下,材料可以分为事实性材料和观点性材料两种。事实性材料是对客观存在的描述,比较常见的是实际案例和统计数字;观点性材料则是不同人群对客观存在的主观看法,经常被加以总结、提炼,成为"金句",在发言时被用来调动听众情绪,传递某种理念。

材料收集齐全后,需要对其进行梳理、整合,形成条理清晰的发言稿。这一步非常重要,因为当众发言是一件容易令人紧张的事情,在紧张状态下,发言者难免会碰到逻辑不清且没有时间和精力进行思路梳理的情况,在准备期写出完备的发言稿,不仅能让发言者做到心中有数、不过度慌张,还能在发言过程中遇到紧急情况时帮助发言者理清思路。

2. 熟悉发言稿,尽量脱稿发言

前文说到,要在发言前做好充分的准备,那么,"充分的准备"就是指背诵发言稿吗?

对于这个观点,有经验的发言者大多会大声说"不"!

准备发言稿,并通过这一工作进行思路梳理是必要的,但强行要求自己背诵发言稿,可能会弄巧成拙。许多初次当众发言的人,因为陷入背诵发言稿的怪圈,不仅浪费了大量准备时间,甚至因此失去了临场反应能力。

范斯·布斯勒通过自己的不断努力,成为一家知名保险公司的副总裁,看着如今在台上侃侃而谈的他,很难想象,多年前,他在弗吉尼亚州对来自全美各地的2000多名保险业务员发表演说时,闹过一个不小的笑话。

那时,他进入保险行业工作刚刚两年,虽然时间不长,却相当成功,所以,在一次保险业内活动中,主持人安排他做一个时长为20分钟的发言。

得知这一安排,范斯欢喜异常,他觉得这是一次难得的提高自己身价的机会。为了把握这一机会,他没少用功,不仅把发言稿写下来,拼命去背,还在镜子前彩排了40余次。上台前,他将每个细节都准备到了极致,每句台词、每个手势、每个面部表情都有设计。

可是,当他正式登台准备发言时,忽然害怕起来,只说了一句"我在本计划里的职能是……",脑中便一片空白。慌乱之下,他后退两步,想重新开始,可是他的脑子里仍然白茫茫一片,于是,他再退后两步,想重新再来……后退的动作,他在短时间内重复了3次。

讲台高1.2米,后边没有栏杆,讲台和墙之间的间隔有1.5米宽。在范斯完成第四次后退时,他仰面摔下了讲台,消失在了隔缝里。听众哄然大笑,有个人甚至笑得前仰后合,跌出椅子,滚到走道上。一位优秀保险业务员代表闹出这样的笑话,可谓空前绝后。更令人哭笑不得的是,直到范斯被主办方扶出隔缝,还有听众以为这是一段为了助兴的有意安排。

由此可见,机械地背诵发言稿,并不能为发言加分。准备发言稿,为的是梳理思路,而非一字不差地预演发言过程,因为发言者实际发言时绝不会挖空心思地细想每个词该用什么语气、声调来说,甚至细致到该配合什么手势、姿势,发言者随时在思考,会有很多临场反应,只要思路清晰,想说的话便会自然涌出,过于强调"一字不差",只会起反作用。

在H·V·卡腾伯恩还是一名就读于哈佛大学的学生时,参加过一次演讲比赛。当时,他选了一篇名为《先生们,国王》的短篇故事作为演讲素材,为了取得演讲成功,他不仅将故事逐字记诵,还预讲了数百次,

做了充分的准备。

然而，比赛现场，在他说出题目"先生们，国王"之后，脑子里就立刻因为紧张而空白一片。他吓得不知所措，绝望中，为了避免演讲尴尬地结束，他鼓起勇气，开始用自己的话复述故事。

当评委把演讲比赛的一等奖颁给他的时候，卡腾伯恩吃惊极了，而在评委们对他的演讲表现进行点评时，自然、流畅是出现次数最多的形容词。自那天起，卡腾伯恩便没有再死记硬背过任何一篇稿子。

逐字背诵发言稿是一件很机械的事情，一旦面对听众，紧张情绪很可能会让发言者将已经背下来的东西尽数遗忘。即使没有遗忘，背诵稿件的状态和自然发言的状态也是不同的，而听众都喜欢听自在、随意，且情绪激昂起伏的发言，比如，林肯说过这样一句话——

> 我不喜欢听刀削式的、枯燥无味的讲演。当我听人讲演时，我喜欢看他表现得像是在跟蜜蜂搏斗似的。

在台上背诵字句时，很难流露自己的真正情感，所以，准备发言稿、梳理思路是必要的，逐字背诵发言稿则要尽可能避免。

凡事过犹不及，正确的准备方式是熟悉发言稿，尽量脱稿发言，但不要将脱稿发言强化为禁锢自己的枷锁，偶尔忘词时看一看发言稿，并不是不可接受的事情。

3. 做好心理建设，避免过度紧张

上台前，紧张是难以避免的，让自己尽量放松非常重要。很多人在紧张或焦虑不安时，身体会随之发生变化，出现肌肉紧张、心跳加速、头晕眼花、胃部痉挛、发抖战栗、满身虚汗、口干舌燥等症状，有些人还会因喉部肌肉紧张导致声音发颤、张口结舌，甚至出现常发生在青春期的难听的变声，这些症状都不利于正常发言。

为了让自己尽量放松，发言者可以在发言前围绕休息厅轻快地走一圈、在休息厅里踱一会儿步，或者做一些简单的运动，比如甩甩手臂、扭扭脖子。

登台后，在处于听众视线范围内的情况下，如果发言者依然紧张不已，可以做几个不引人注目的动作，比如紧握双手后放松、深呼吸等，通常能够有效地缓解过度紧张。

需要注意的是，发言者不必过分追求完全放松的状态，因为适度的紧张可以调动肾上腺素，为发言者提供额外的能量，使发言者更加精力充沛，表达得更加生动流畅，达到更好的发言效果。

4. 注意着装，选择合适的衣着

上台发言前，选定主题、备妥发言稿、做好心理建设后，发言者还有一个重要的准备工作需要做，即为自己搭配合适的着装。良好的精神面貌不仅能给听众留下好印象，也能增加发言者的自信心。

当众发言是争夺注意力、输出价值观的有目的的沟通行为，既然有沟通，就会发生思想碰撞，进而产生思想价值。在发言者给听众提供思想价值的时候，听众的专注与倾听是确保沟通得以顺利进行的前提，所以，凡是会在发言过程中削减听众注意力的事情，都要尽量避免。

因此，发言者需要根据发言主题确定自己的着装风格，不同的着装颜色传递的感觉有很大不同，比如深色着装能够传递深沉、庄重的感觉，浅色着装则会传递轻松、简洁的感觉。

3.3.2 当众发言的正确姿势

很多人认为，说话的声音和说话时的姿势、体态没有关系，因为嗓音是天生的，站姿、坐姿的差别不会影响发声的效果。其实，这种认识是错误的，说话的声音和说话时的姿势、体态之间，有着密切的联系。

现在，之所以有很多人在慢慢忘却胸腹联合式呼吸的重要性，是因为现代人生活在由以体力劳动为主转变为以脑力劳动为主的社会转型时期，大部分时间是坐着的，且坐姿往往不太端正，躯干弯曲严重，在这种情况下，分隔胸腔和腹腔的膈肌无法发挥作用，呼吸方式会随之改变。

人的气息不畅，呼吸浅，发声时嗓子就会不由自主地用力，表现在体态上，就是人的肩膀会僵硬地耸起来。良好的发声状态可以用一个口

诀概括,叫作"两头紧,中间松",其中,"两头紧"指的是呼吸控制和口腔控制要紧,而"中间松"不仅指喉咙要放松、声带要放松,还包括共鸣腔要通畅、放松。

大家可以想象一下吉他的构造,如果把吉他的共鸣箱紧紧压住,它还能发出悦耳的声音吗?共鸣腔必须是通畅的、放松的,才能产生良好的共振,发出优美的声音。所以,"两头紧,中间松",是对发声时的身体状态提出的基本要求。

如果发声时,人处在扭着肩、驼着背、歪着脖子、僵着喉咙的状态中,气息不可能通畅,肌肉一边紧一边松,很难自如地控制,自然发不出悦耳好听的声音。所以,不管是坐着、站着,还是行走中,大家都要对自己驼背、耸肩、颈肩前屈等错误姿势加以纠正,最好能时刻保持挺胸收腹、头正肩平、下颌微收的姿势,同时略带微笑,给自己一个饱满、积极的精神状态,如图3-2所示。

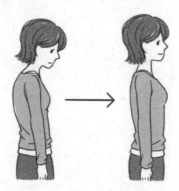

图3-2 保持身体舒展

3.4

声情并茂:绕口令练习

本节进行绕口令练习。大家可以打开"素材\CH03\音频2.MP3"音

频文件,试听理想的练习效果。

《八百标兵奔北坡》

八百标兵奔北坡,炮兵并排北边跑,炮兵怕把标兵碰,标兵怕碰炮兵炮。

《撕字纸》

刚往窗上糊字纸,你就对着窗户撕字纸。一次撕下横字纸,一次撕下竖字纸,横竖两次撕了四十四张湿字纸。是字纸你就撕字纸,不是字纸,你就不要胡乱地撕一地纸。

《桑蚕吐丝》

桑蚕吐丝丝缠蚕,蚕丝缠蚕蚕吐丝。

第 4 章

长时间说话不累的用嗓法宝

常言道,破钟敲不出好声音。人也是一样,如果无法好好保护自己的嗓子,使其发生了不可逆的损伤,无论拥有多么高超的发声技巧,都难以再发出动听的声音。

4.1

声八心通：如何科学发声

综艺节目《声临其境》的热播吸引了大量声音爱好者，这档以声音为主要展现元素的综艺节目，不仅让声音爱好者感受到了配音演员强悍的配音能力，更让很多没有关注过声音的人对声音的魅力有了深入的了解。

随着短视频时代的到来，越来越多的人对主播群体投去了关注的目光，不少行业的营销人员开始亲自尝试直播带货。据统计，有些人气高的主播，每场直播都有数以十万计，甚至百万计的"粉丝"围观，并为其推荐的商品买单，部分知名主播的直播口头禅甚至成为网络流行语，这其中，主播日积月累的经验是不可忽视的成功因素，富有辨识度的声音同样重要。

由此可见，现在，声音已不仅是传递信息、交流情感的重要途径了，还逐渐成为"流量的宠儿"。

那么，如何合理地使用自己的声音，做到科学发声呢？以下三点需要关注。

4.1.1 学会用丹田说话

声音给主播们带来机遇的同时，也带来了一个烦恼：长时间直播带货、录制视频，会遇到喉咙干哑，甚至说不出话的情况。其实，不仅是主播，教师、导游、销售、主持人、配音演员等与声音相关的从业者，都会遇到这个难题。

在生活中，大家不难发现，有些人喊口号时声音铿锵有力，即使喊上一天，也不会出现声音沙哑的情况，而有些人只要连续说话几个小时，喉咙就会出现疼痛难忍的症状，严重者甚至会在短时间内出现说不出话来的情况。之所以有这么大的差别，原因在于前者能够自如地使用丹田

气发声,而后者只是在不断地消耗自己的嗓子。

想解决长时间说话后嗓子干哑的难题,要学会使用丹田气发声。

提起"丹田",相信大家对这个名词都不陌生。武侠小说、武侠剧中,常常会出现一个词语,叫"气沉丹田",那么,"丹田"究竟是什么,在人体的什么位置呢?

丹田,原是道教修炼内丹中的精气神时用的术语,分上丹田、中丹田、下丹田。古人称精气神为三宝之一,认为丹田是贮藏人体精气神的所在,因此对丹田十分重视,把它看作"性命之根本"。丹田的大致位置如图4-1所示。

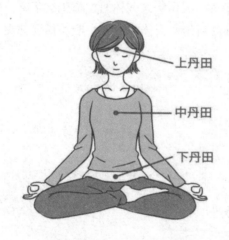

图4-1 丹田的大致位置

关于丹田的具体位置及作用,各方说法众多,甚至有"三丹田""五丹田"之别,尚无统一,大家若有兴趣,可自行了解更多。纵观诸多说法,普遍认为与发声关系最为密切的是下丹田,因此,本书仅对下丹田的位置做简要介绍。

大家可以通过下面的动作,感受下丹田的位置。

轻轻把嘴闭上,用鼻子吸气、呼气,感受腹部的起伏。

吸气时,有气逼入腹中,腹部鼓起。

呼气时,腹部收紧,感受到充实,其中最充实的位置,就是下丹田

的所在。

其实，在日常生活中，大家常常会无意识地使用丹田发力。比如，想把地上的重物搬起来时，在物体离地的瞬间，发力者通常会屏住呼吸、腹部收紧、集中发力，这实际上就是在用丹田发力。

想练习使用丹田气，最重要的一步是锻炼横膈，因为用丹田气说话主要借力于横膈的运动。

在日常生活中，大家可以轻松地感受横膈的运动，比如大笑的时候，吸气与呼气都会加速，使横膈运动加快、肌肉酸痛，即常说的"笑得肚子疼"。

横膈在肋骨下方，人体吸入气体时，横膈会下降，呼气的时候，横膈会上升，如图4-2所示。人体的一呼一吸，横膈都在参与，因此，想练好丹田气，要学会控制横膈。

图4-2 横膈在呼吸过程中的变化

学会利用横膈深呼吸，才能发出饱满、沉着、有力的声音。需要注意的是，每次深呼吸的时候，收缩和扩张的部位应该是腹腔，而不是胸腔。

接下来为大家介绍两个可以加强对横膈的训练，进而练好丹田气的方法。大家可以打开"素材\CH04\横膈练习.MP4"视频文件，跟着视频进行练习。

方法一 狗喘气法

（1）双脚微微分开，站好，双手叉腰，把嘴巴张开，用嘴呼吸。

（2）缓慢地吸气、呼气，呼吸力度以放在腰上的双手可以感受到吸气呼气时腰部的变化为宜。

（3）逐渐加快呼吸频率，看看能坚持多久。

（4）随着对这一练习的熟练，逐渐延长练习时间。

方法二 重物法

（1）找一个平坦的地方，躺下，将一本书放在横膈位置。

（2）放松，呼吸，观察书是如何随着横膈的运动而上下起伏的。

（3）呼气的时候，尽量收缩腹部。

（4）反复练习，直到每次呼吸时，腹部都能下意识地收缩和扩张。

掌握这两个锻炼横膈的方法后，坚持练习，达到呼吸时让横膈自然升降的效果。这样，即使不声嘶力竭地吼叫，也能让声音传得很远。

4.1.2 说话时的音量要适中

除了使用正确的发声方法，把握说话时音量的大小也很重要。

音量指的是声音的强弱，主要由气息流量和速度控制。用较大的气息冲击声带时，可以发出较大的音量，反之，音量较小。

常常有人说，自己把握不好说话时的音量，不是太大声，就是太小声。针对这一情况，有三个改善建议供大家参考。

1. 控制呼吸

合理控制呼吸，不要让气息直接从口腔中冲出来，可以让气息在喉部停留一会儿，再经口腔送出。

2. 注意停顿

说话时注意停顿，不要一口气说过长的话，这会让气息越来越短，导致说话的音量大小不定。

3. 不要"用鼻子说话"

很多人说话时鼻音很重。鼻音重的人,说话时气息无法在身体里得到充分共振,会导致发出的声音虚高,听起来不太自然。

大家可以尝试用下面两个方法消除鼻音。

(1)保证呼吸道畅通。如果鼻腔很容易过敏,或者经常堵塞,嗓音自然会受到影响。遇到这种情况时应该对症下药,多喝水,保持鼻腔通畅。

(2)说话的时候嘴巴张得大一些,下颌向下拉,不要用软腭发声,改用下口腔发声。

说话时合理把握音量的大小很重要,因为过大或过小的音量都会导致喉咙受损。建议大家在合适的场合,通过实验,找到自身最大和最小的音量,这样,在生活中就可以做到心中有数地发声,更好地把握音量大小,从而保护嗓子。

4.1.3 正确使用声区

声区,一般分为低声区、中声区和高声区。

发声时,声带震动产生的音量很小,只占实际音量的5%左右,其他95%左右的音量需要通过共鸣腔进行放大,因此,共鸣腔是决定实际声音状态的重要发声器官。直接参与共鸣的是声带上方的喉、咽、口、鼻四腔,此外,胸腔和头腔也有共鸣作用。

在日常生活中,说话时一般以口腔共鸣为主,以胸腔共鸣为基础。共鸣可分为高、中、低三区共鸣。

(1)高音共鸣区,即头腔、鼻腔共鸣,通过该区共鸣,可以获得高亢响亮的声音。

(2)中音共鸣区,即咽腔、口腔共鸣,这里是语音制造场,是人体中最灵活的共鸣区,通过该区共鸣,可以获得丰满圆润的声音。

(3)低音共鸣区,主要是胸腔共鸣,通过该区共鸣,可以获得浑厚低沉的声音。

正确使用声区,能够更为合理地发出不同状态的声音,且不给嗓子施加额外的压力。

♪ 4.2 ♪

声临其境:为《新闻联播》配音

朗读《新闻联播》片段,为新闻进行配音。大家可以打开"素材\CH04\音频1.MP3"音频文件试听配音效果,配音内容如下。

> 还有几天,就是2023年元旦了,随着新年的临近,各地喜迎新年的氛围渐浓,节日市场货源充足、供应丰富。
>
> 这几天,北京的各大商圈装扮一新迎新年,华美的灯光阵容,为市民带来一步一景、冰雪与光影融合的新春体验。
>
> 在江苏南京,大型秦淮花灯扮靓城市街巷。秦淮河畔,170组传统与时尚融合的花灯,为市民、游客送上美好的新年祝福。
>
> 迎接新的一年,少不了鲜花装扮。这几天,云南玉溪的6万盆年宵花开始大量上市,仅蝴蝶兰就有中国红、雪玉等十多个品种;在广东深圳的鲜花市场、陕西西安的秦岭花世界,年宵花的销售也迎来销售旺季,为新的一年增添一抹亮丽。
>
> 在湖北武汉、四川乐山,各大超市、批发市场已经开启"新年模式",大红灯笼、春联、挂件等小商品摆到了显眼的位置;安徽歙县的鱼灯艺人正忙着赶扎各式传统花灯,鲤鱼灯、玉兔灯,琳琅满目。
>
> 随着新年的脚步临近,在江西万安、浙江余杭,村民们有"晒冬"的习俗,红火的辣椒,透明的腊鱼干,飘香的腊肉、香肠、板鸭,大家把自家的农产品拿到阳光下晾晒。靠养鱼富了的村民刘名胜这次晒出了2000多条腊鱼。

> 为迎接新年,各地畅通流通渠道,全力保障元旦农副产品供应充足。在天津最大的农产品批发市场,每天的交易量在5500吨左右。
>
> 南宁市不少农贸市场都新增了年货一条街,吃穿用度一应俱全,新年新气象,辞旧迎新的人们在这里尽情采购。

🎵 4.3 🎵

声驰千里:护嗓好方法

4.3.1 给声带按摩

身体疲惫时,可以通过按摩放松肌肉。同样,嗓子难受时,也可以给声带做一个按摩。

发气泡音是按摩声带的有效方法之一,关于气泡音的练习方法,已在本书第1章1.3.1"找到声音舒适区:练习气泡音"中进行了详细讲解,大家可前往查阅。

4.3.2 每日养声六法

保护嗓子,并非一朝一夕的事情,需要时刻注意。我国著名京剧演员梅兰芳先生有一段精辟的用嗓护嗓总结——

> 精神畅快,心平气和;饮食有节,寒暖当心;起居以时,劳逸均匀;练嗓保嗓,都贵有恒。

每个人的声音都是独一无二的，但如何保护嗓子、科学发声有一套成熟且具有普适性的方法。接下来介绍六个方法，供大家科学养"声"。

1. 科学发声

通过对前几章的学习，大家应该都意识到了，要想保护好自己的声音，第一步是科学发声，因为在日常生活中，需要说话的场合太多了，只有学会科学发声，才不会经常遇到声音迅速沙哑的窘境。

科学发声，指的是对唇、齿、舌、腭、咽喉、胸廓、腰腹的发声运动方式，以及呼吸方式进行科学系统的训练，改变固有的浅呼吸发声习惯，达到长时间发声不累、声音好听的效果，即所谓的"丹田发声"。

科学的丹田发声训练，不仅能够改变人的声音，还能够修复受损的声带。人的声带就像皮肤一样，要小心保护才不会早衰，如果过度使用声带，声音会变得沙哑，或者久经不适，直至失声。

科学发声训练共有三个步骤。

第一步　肌肉训练

如果人体参与发声的相关肌肉群没有足够的力量，就很容易在发声过程中受到损伤。因此，对唇、舌、咽、喉、腰腹等部位的肌肉群进行训练非常重要。

第二步　呼吸训练

发声的动力源自气息，气息不足，声音就传不远；气息充足，声音才有穿透力。因此，大家需要学会气沉丹田，养成胸腹式呼吸的习惯。

第三步　共鸣训练

受过专业发声训练的声音工作者，比如主持人、播音员、配音演员，声音圆润饱满，极具感染力，而普通人说话的时候，由于口腔状态是放松的，心理状态是懒散的，声音经常较为干扁，不具美感。对此，大家可以通过进行丹田发声中的腹腔、胸腔、咽喉腔共鸣训练，以及头腔共

鸣训练,让声音变得立体、有磁性。

2. 饮食养声

食物过冷,会导致咽喉肌肉不正常收缩、血管痉挛,出现静脉血回流障碍,引发黏膜损伤,影响喉肌和声带的正常功能;食物过热,易引起咽喉黏膜充血,影响发声和共鸣;食物过于辛辣,会对咽喉黏膜造成直接刺激,影响嗓子的状态,甚至造成不可逆损伤……

大家都知道,声音要通过咽喉和口腔传出,而食物会通过口腔和咽喉进入,因此,饮食对声音的影响是不可忽视的。日常生活中,大家可以通过饮食养声,比如尽量避免食用过冷、过热、过于辛辣的食物,同时多喝水,用胖大海、菊花、金银花等泡水,冲洗咽喉部位的食物残渣,减少细菌滋生感染,保护自己的嗓子。

其实,无论因何种原因引起声音沙哑,都有着相同的特点,即伴有声带及周围组织充血、肿痛。对于严重情形,要及时用药,若只是轻微损伤,可以使用偏方进行缓解。

偏方一　拌吃银耳

将银耳洗净泡胀,撕成条状,先用开水烫一次,再用凉水漂洗,洗后用醋拌吃,每日2次,食量不限,2～3日便有好转。

偏方二　鸡蛋茶

先取新鲜鸡蛋一枚,打碎在碗中,再取滚烫的开水,浇在蛋液上,加少许白糖和香油,晾3～5分钟,趁热喝下。

除了以上饮食偏方,还有一些生活偏方可供参考,比如,将风油精滴在干净的手帕上,放在鼻孔前吸入,每日4～6次;再如,用冷水或冰水浸湿毛巾,敷在前颈喉头上,每日3～4次,每次20分钟。

3. 习惯养声

如果充足的睡眠得不到保障,人体血液会偏酸性,导致肌肉容易疲劳。在人体各部位肌肉中,喉部肌肉比较敏感,非常容易出现声带干涩、声音沙哑的情况。因此,保证充足的睡眠是养声过程中重要的好习惯之

一。此外，早起后尽快喝一大口水，让喉咙得到浸润，一整天的声音状态会更好。

如果有条件，大家还可以养成用盐水漱口的好习惯，因为用盐水漱口可以给喉咙补充水分，让声带更加柔软。盐水漱口的详细过程如下。

（1）将 1.6～4.9 克食盐或海盐加入 240 毫升水中，搅拌均匀。

（2）口中含入 30～60 毫升盐水，微微向后仰头，闭合咽喉壁，漱口 30 秒。

（3）重复上述动作，直到用光所有盐水。

4. 锻炼护声

进行适当强度的体育锻炼，可以增强腹部核心力量，有助于稳定气息。此外，进行适当强度的体育锻炼还可以提高自身免疫力，减少上呼吸道感染的概率，也是对喉部的一种保护。

除体育锻炼外，还可以练习瑜伽，暖身暖嗓。嗓子是身体的一部分，想暖嗓子，就需要让整个身体活动起来，而练习瑜伽是增强身体控制力、引导横膈运动的好方法之一。

瑜伽里有一种练习叫狮吼法练习，可以很好地引导横膈运动。狮吼法练习的动作如图 4-3 所示。

图 4-3　狮吼法练习

狮吼法练习的具体方法如下。

（1）跪坐在地上，双膝弯曲，两腿微微分开。

（2）将两手放在膝盖上。

（3）用鼻子深吸气，用嘴巴用力呼气。

（4）五指张开，用力压膝盖，同时仰头向上看，伸出舌头，如狮吼一般，大声发出"啊"音（注意，这个声音是从腹腔处借助横膈运动发出的）。

（5）反复完成这一练习过程。

5. 适度用嗓

无论是否为声音工作者，每个人都要记住，尽量杜绝过度用嗓的情况出现。比如说话音量要适中，即使在嘈杂的环境中，也不要高声说话、大喊大叫，更不要尖叫。就算喜欢硬核音乐或者很享受通过尖叫释放压力的方式，也要注意适度用嗓，因为过度用嗓会给声带造成极大的负担。要知道，许多天赋异禀、前途无限的歌手，就是因为过度用嗓而患上喉炎或其他声带疾病，不得不遗憾退场。

6. 合理练声

很多声音工作者需要坚持不懈地进行声音训练，以提高发声技巧、保持良好的声音状态。这里需要强调的是，凡事过犹不及，在进行日常练声或声音工作时，要始终记得合理练声、安全用声、量力而行，不要经常强迫自己用不舒服的方式发声，锉（磨）声带，造成意料之外的损伤。

4.4

声情并茂：丹田发声练习

按照下面的方法，进行丹田发声练习。大家可以打开"素材\CH04\音频2.MP3"音频文件，试听理想的练习效果。

（1）用京剧中老生大笑的方式（吸气后不断地发"哈"音），体会气沉丹田的感觉。

（2）反复弹发"嘿—哈"音，体会膈肌和腹肌的作用过程。

第5章

让微信语音、电话中的声音更动听

声音是表情达意的形式之一,想通过微信语音、电话让对方感受到自己的诚意,让声音变得更加动听是一个不错的方法。

5.1

声八心通：真实的声音 VS 被听到的声音

5.1.1 用声音给他人留下好印象的重要性

在人际交往过程中，每个人都会通过各种渠道塑造自己的形象，声音是不可忽视的重要渠道之一。大家可以设想一个情境，在某次聚会中，你同时与两个人首次见面交流，一个体态高挑但声音颤颤巍巍，另一个虽然相貌一般但声音充满自信，哪个人会给你留下更好的第一印象？

对于很多人来说，第一印象会持续许久，因为人们一旦觉得自己有足够多的信息可以用于做判断了，就会不自觉地忽略新的信息，以至于不再或很少注意随后的改变。

因此，用声音塑造形象的时候，能否在声音里加入得体的"表情"，是能否成功给对方良好第一印象的关键。多用肯定、关爱、喜悦的语气，大家会发现，自己能得到更多善意。

语气是情绪的晴雨表。如何使用语气，甚至比如何使用词语还重要，因为词语的意义是明确的，语气则可以通过被解读，传递比词语更多的情感。

在职场中，大家每天都会遇到各种各样的人和事，也会遇到各种各样的陈述和提问。在交流时，大家可以多使用肯定的语气，因为肯定的语气和积极的反馈能够传达一个人的自信与开朗、聪明与纯真、豁达与宽容。对方的陈述被认可了、提问得到了积极的回应，自然会感觉到满足和被尊重，在心理上拉近彼此的距离，这样，就算在后续沟通过程中遇到见解不同的情况，双方也比较容易通过商讨达成一致意见。

5.1.2 为什么微信语音中的声音与平时说话的声音差别很大

和朋友、客户发微信语音或打电话时,很多人有这样的感觉:电话里的声音听起来怪怪的,语气没有平时那么自然,甚至有的时候会被对方听错性别。了解其中原因前,每次发完微信语音或放下电话,我都会默默地想,奇怪,为什么在微信语音/电话里,我的声音和平时不一样呢?

这需要从声音的本质说起。

声音是一种波,传播需要介质,在高度真空的环境中,声音是无法传播的。空气,以及日常生活中常见的物体,都可以辅助传播声音,只不过传播效果有区别。

听别人说话的声音时,声音的传播过程是这样的:说话人发声后,声音通过空气传向听话人的耳朵,经由听话人的外耳、耳道和鼓膜,听话人才会听到声音。

听自己发出的声音时,声音的传播过程与上述过程有所不同,除了空气传播,还有骨传导。首先,声带振动,然后,声带振动引起身体其他部位振动,最后,综合振动产生的声音在体内传导,让说话者"听到",即为骨传导。

由于低音调的声音在身体内传导比在空气中传播容易得多,所以,说话者听到的自己的声音比别人听到的声音更丰富、更清亮。

听别人说话通过空气传播,听自己说话有空气传播和骨传导共同作用,而听微信语音、电话中的声音时,影响因素更多,声音不仅会在录入的过程中先在空气中经历振动,还会在传播的过程中受微观粒子的影响,导致音调、音色等发生改变,因此,很多人通过微信语音、电话听到自己的声音时,会觉得不太自然。

大家太习惯通过骨传导听到的自己的真实声音了,所以反而不敢相信别人耳中我们的"真实声音"出自我们之口。换句话说,每个人的真实声音都只有自己知道,其他人不可能知道,因为其他人听到的都是被空气"改造"后的声音。

世界上,每个人听到的自己说话的声音都和其他人听到的不一样,

这是人体结构和声音传播模式导致的。

5.1.3 社交中的声音和语气禁忌

社交过程中，声音、语气在情绪传递方面有着重要的作用，而通过微信语音、电话与别人沟通时，这一作用会被进一步放大，因为在看不到说话者表情、姿势的情况下，对方只能通过声音感受、判断说话者的情绪、状态。

不同的声音会给别人留下不同的印象，比如说话语调有气无力，会让对方感觉说话者内向且胆小；说话声音模糊、不清晰，会让对方觉得说话者不诚恳；说话声音低沉、没有朝气，会给对方一种说话者疑心重的印象；说话时音色杂乱，音量不规则，会让对方感觉说话者性格轻率；说话声音沙哑，则会给对方一种说话者性格粗野的感觉……

随着年龄的增长，大家对声音的要求越来越高，同时，对难听的声音的排斥程度也越来越高。

那么，既然声音这么重要，对自己的声音不满意的人，有机会重塑自己的声音吗？

很多人有一种刻板印象，认为成年后，声音就"定型"了，无法再优化，因而不重视对自己声音的训练、调整。

实际上，不管在什么年龄，声音都是可以被优化的，并且，大部分人在优化声音方面有着极大的潜力。不信吗？想想看，生活中，你是不是会经常本能地调整声音，以适应不同的说话情境？

比如，对长辈说话时，大部分人会不自觉地调整自己的声音，把音量放低、把语速放缓、让语调更轻柔。进行类似调整是有同理心的表现，正是这种同理心，帮助说话者用声音传递尊重，让听者开心，更快地拉近彼此的距离。

其实，每个人都是自己身体的"声学工程专家"，只要大家能明确自己的声音踩中了哪些"雷"，并进行有意识地改正，就能将这些"雷"排除，降低它们的负面影响。

1. 社交中的声音禁忌

有专家做过一个针对"最不受欢迎的声音"的调查，1000名受访者（男女比例 1:1）被问及"哪种声音让你觉得最不舒服"时，给出的回答有以下几种：声音音量过大、声音过于尖细、声音过于刺耳、因语速过快导致声音不清晰。

这些会让听者感觉不舒服的声音问题，便是社交中的声音禁忌。对于这些声音禁忌，有没有好的规避办法呢？接下来进行逐一分析。

禁忌一　声音音量过大

很多人长期在嘈杂的环境中生活或工作，为了让身边人听清楚自己说的话，说话时会不自觉地提高音量，导致发出的声音越来越"震耳欲聋"，自己却毫无意识，因为对他们而言，这才是日常环境中的"正常音量"。

遇到这种情况时，大家可以帮助对方认识到自己音量的不正常，建议他们用营造画面感的方式提醒自己，时刻注意对音量的控制。所谓用营造画面感的方式提醒自己，即在说话时，想象交流对象站在自己面前50厘米内，这样，会下意识地因为距离近而降低音量。

禁忌二　声音过于尖细

发出过于尖细的声音，通常是因为说话者的音调太低，每个字或词语获得的振动强度不够，产生的声波强度相对较弱。只有当声音到达一定响度和力度时，人耳才能听清，所以声音过于尖细会造成听众倾听困难。

遇到这种情况时，大家可以加强重音练习和力量弹发练习，有意识地突出谈话重点，提高声音的响度和力度。

禁忌三　声音过于刺耳

很多人说话的时候，习惯把音调起得很高，给人一种"强势"的感觉，殊不知这样做，声音听起来会很刺耳，容易给他人留下不被尊重的印象。所以，不管对谁说话，说话的音调都不宜过高。

遇到这种情况时,大家可以通过调节声带用力程度来优化声音。说话时,让声带放松,闭合不要太紧,这样,气息冲击声带时,起音不会太生硬,能够增加温润的质感,给听者一种娓娓道来的感觉。

禁忌四 语速过快,声音不清晰

造成声音不清晰的原因主要有语速过快、说话太轻、声带振动强度不够,其中,以语速过快为甚,因为语速过快时,每个字或词语获得的气流少,有些音节在传播的过程中被损耗,导致听者无法听清楚。

遇到这种情况时,大家可以尝试把语速放缓,有意识地延长说每个字或词语的时间。

2. 社交中的语气禁忌

青年作家刘同写过一个故事,大意是他和妈妈吵架,妈妈不太占理,发现吵不过他的时候委屈地哭了,他很不耐烦地说:"我说的没错,你哭什么呀?"没想到他妈妈说:"我不管你说的有没有错,你说话的语气不对!"

通过这个故事,大家可以清楚地认识到说话的语气在交流过程中有多重要。说话语气是影响一个人形象的重要因素之一,语气得体,对方会认真地聆听说话者表达观点,反之,沟通效果会大打折扣。

所以,在进行沟通与交流时,除了应该规避声音禁忌,还需要对三个语气方面的减分项加以关注。

语气禁忌一 争辩

需要明确的是,与他人沟通,并不是参加辩论,沟通的目的是双方达成一致,增进了解或促成合作。所以,沟通时,要尝试理解对方对事情的不同认识和见解,允许对方发表不同的意见,不要轻易进行争辩。在工作中尤其需要注意,与客户争辩解决不了任何问题,只会引起对方的反感,即使争赢了,也很可能失去客户,得不偿失。

语气禁忌二 炫耀

与他人沟通时,切忌用炫耀的语气进行表达,炫耀不仅容易引起对

方的反感，也会增加双方的隔阂和距离。

语气禁忌三 过于自我

沟通过程中，不仅要积极地表达自己的看法，也要有意识地给对方提供表达的机会，不要一个人唱"独角戏"。因为沟通是双向的，很少有人愿意永远在一段关系中充当听众。

面对面谈话时，有身体动作、表情、手势的帮助，人的注意力会被分散，声音的重要性没有那么突出。而通过微信语音、电话交谈时，说话者只能依靠声音塑造形象，美好和缺陷都会被放大，上述社交中的声音和语气禁忌更应该被关注。

总之，想给对方留下好印象，必须用能给对方留下好印象的声音和语气说话，这样才能提高沟通成功率。

5.2

声临其境：为纪录片配音

5.2.1 《舌尖上的中国》纪录片配音

朗读《舌尖上的中国》片段，为纪录片进行配音。大家可以打开"素材\CH05\音频1.MP3"音频文件试听配音效果，配音内容如下。

《舌尖上的中国》（片段）

厨房的秘密，表面上是水与火的艺术。说穿了，无非是人与天地万物之间的和谐关系。因为土地对人类的无私给予，因为人类对美食的共同热爱，所以，厨房的终极秘密就是——没有秘密。

5.2.2 《航拍中国》纪录片配音

朗读《航拍中国》片段,为纪录片进行配音。大家可以打开"素材\CH05\音频2.MP3"音频文件试听配音效果,配音内容如下。

《航拍中国》(片段)

今天,我们在赣江东岸看到的滕王阁,并非唐代的那座建筑,但它算是考究的复刻版。在唐代,诗人王勃路过此处,加入了滕王阁上举办的宴会,他写下的《滕王阁序》千年来被世人传颂。"落霞与孤鹜齐飞,秋水共长天一色",更是成了旷世名句。此后,滕王阁建了倒,倒了又建,如今已是第29次重建。也许,只要《滕王阁序》还在流传,这座楼阁就会永远地存在下去。

5.3

声驰千里:微信语音,可以更动听

5.3.1 发微信语音的注意事项

经常有人感叹,为什么有些人的声音在微信语音里听着那么有磁性,我的声音听起来却有些别扭?除了上述声音传播介质问题之外,还有说话时应该注意的基调问题,做好如图5-1所示的三点,大家的声音都可以变得很动听。

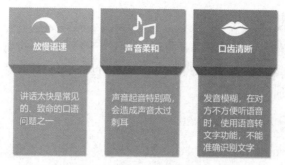

图 5-1　发微信语音时的注意事项

1. 放慢语速

讲话太快是常见的、致命的口语问题之一，不仅会让对方听不清，还会给对方一种说话者很紧张、没自信的感觉，进而导致对方忽视说话者所说的内容。相比之下，说话慢且有节奏的人显得更加自信、沉稳，也更有吸引力。有时候，优秀的演说家并非单单用演说内容吸引听众，其说话的基调也会使听众产生倾听兴趣。

2. 声音柔和

使用微信语音功能时，大家是对着手机说话的，因为对象是一个冷冰冰的电子产品，所以很多人会无所顾忌地随意发声，说话起音特别高，导致微信语音刚刚开始播放时，经常有很强烈的刺耳感。

想解决这一问题，大家可以在准备发微信语音时想象这样一个画面：你的父亲在午休，电话突然响了，是找父亲的，你需要叫醒午休的父亲接电话。这时，你会使用怎样的声音？一定是轻轻地说"爸，你的电话"吧？大家可以参照这样轻柔的声音，进行微信语音使用练习。

3. 口齿清晰

在微信中，有一个语音转文字功能，可以帮助大家测试自己的发音是否清晰。发微信语音时，口齿清晰很重要，如果口齿不清晰，对方在不方便听语音时使用语言转文字功能，很可能闹出意外的笑话。

想提高口齿清晰度，可以尝试进行以下两个练习。

练习一　增加口腔开合度

面对镜子，张大嘴。嘴要张得足够大，起码要有三指宽（三指垂直的高度）。做这个练习有助于增加口腔开合度，口腔开合度达标了，说话时口齿更加清晰。

练习二　英文字母发音练习

进行"A""E""I""O""U"5个英文字母的发音练习。练习这5个英文字母的发音时，可以想象嘴巴里含着一个鸡蛋，以确保口腔保持有一定空间的状态。让口腔保持有一定空间的状态，能提高声音在口腔内的反射度，让声音更圆润、更好听。

5.3.2　五步，优化你的微信语音

通过对本书第1章的阅读，大家知道声音是可以传递情绪的，更进一步地说，声音是能够影响沟通效率的，因为声音会对说话者的状态、态度进行展示，影响沟通走向。同理，在工作中，沟通时的声音状态能够展示说话者的形象、性格、素养、专业度，甚至代表着说话者所属公司的可信度与企业文化。

在商务沟通中，糟糕的语气除了会影响说话者自身的形象之外，还会给其所属公司的形象带来负面影响，在合作方果断地拒绝继续沟通的瞬间，一单业务可能就彻底错失了，所以，保持良好的声音状态并随时调整沟通情绪是非常重要的。

沙哑、疲惫的声音会给对方留下年老无力的感觉；清脆、有活力的声音会给对方营造青春年少的感觉；轻柔的声音会给对方带去亲和的感觉……相关研究表明，若是带着微笑说话，喉腔、声带会处于放松的状态，声音听起来会更加友善。

大家可以和朋友一起做一个实验——打开微信对话框，发送两条语音给对方，在其他因素一致的情况下，一条是微笑着说话的语音，另一条是板着脸说话的语音，发送后，问问朋友哪个声音听起来更加友善。

有心理学家分析，微笑的表情和兴奋的情绪有类似的作用，都会刺激大脑快速运转，当说话者微笑着和别人说话时，大脑会收到指令，启用暂未被使用的脑干，这不仅有助于拓展思路和自由联想，而且有助于社交，因为在微笑状态下，人更愿意接纳复杂的局面和人际关系。所以，想让微信语音更好听，可以尝试微笑着说话。

接下来介绍一个简单的方法，即五步微笑法，帮助大家在日常生活中进行微笑练习。大家可以打开"素材\CH05\五步微笑法.MP4"视频文件，跟着视频进行练习。

1. 五步微笑法第一步

（1）轻轻地横咬一支细笔杆或木制筷子，发出"i"音延长音，如图5-2所示。

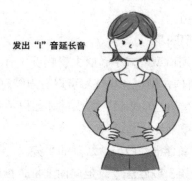

图 5-2　五步微笑法第一步

（2）持续20秒，保持嘴角上扬的表情，且保持细笔杆／木制筷子的水平线对应的颧肌为上提状态。

2. 五步微笑法第二步

（1）轻轻抽走细笔杆／木制筷子，保持第一步的姿势和表情，回忆快乐的事情。

（2）观察镜子里的自己，应该可以看到自己的眼睛里含着笑。

（3）轻轻地、持续地发出"i-e""i-a"延长音，如图5-3所示。

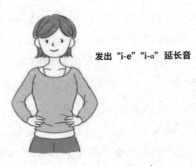

图 5-3 五步微笑法第二步

3. 五步微笑法第三步

（1）掌心向上，用双手托起两颊，向上、向后推。

（2）轻轻地依次发出"i-e""e-i""i-a""a-i"延长音。

（3）持续做两组。

4. 五步微笑法第四步

（1）微笑时收缩口型，减小颧肌上提幅度（有的人会因为笑起来时露出太多牙龈而不自信，做这一步练习可以有效缓解这一问题）。

（2）观察、调整自己的表情，露出的牙龈以不超过 2 毫米为宜。

5. 五步微笑法第五步

（1）分开拇指和食指，做出"八"的手势。

（2）从下巴开始，顺着法令纹走向向上推，推至颧骨部位，轻轻按摩两圈，如图 5-4 所示。

（3）重复这一动作 10 次。

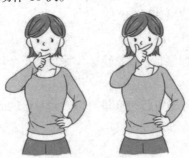

图 5-4 五步微笑法第五步

每天清晨或晚间做五步微笑法练习 5～9 次，坚持一段时间后，即便在紧张的场合，也可以保持颧肌丰润。此外，坚持做这一练习还有助于改善冷声，即在说话的时候，声音不再显得冰冷。实际工作中，很多主持人会用五步微笑法进行出镜前准备及暖声准备。

5.4

声情并茂：字音练习

朗读以下字词，进行字音练习。大家可以打开"素材\CH05\音频 3.MP3"音频文件，试听理想的练习效果。

5.4.1 单音节字音练习

擦、撒、拉、嘎、喀、扎、叉、杀、班、崩、帮、巴、布、别

5.4.2 双音节字音练习

奔拉、哈达、爸爸、妈妈、拉萨、大厦、包办、奔波、标兵、辨别、总则、自尊、猜测、苍翠

5.4.3 四音节字音练习

马到成功、大智若愚、马不停蹄、煞费苦心、自得其乐、沧海桑田、司空见惯、百发百中、包罗万象、暴跳如雷

第6章

让你的普通话不再"普通"

普通话是现代标准汉语的另一个称呼,是联合国工作语言之一,也是我国的通用语言。如今,我国的普通话普及率日渐提高,在这个看重表达能力的时代,说一口流利的普通话,可以为自己的魅力加分。

6.1

声八心通："普通话"的前世今生

随着时代发展，普通话的普及率在不断提高。普通话是我国的官方交流语言，大家有责任，也有义务学好普通话。

6.1.1 什么是普通话

普通话是现代标准汉语的另一个称呼，是以北京语音为标准音，以北方官话为基础方言，以典范的现代白话文著作为语法规范的通用语。

随着社会的发展，普通话的普及越来越有必要，如今，我国普通话普及率已经超过 80%。不过，推广普通话并不是要人为地消灭方言，而是为了消除方言隔阂，以利社会发展，与传承方言并不矛盾。

1. 普通话的由来

"普通话"这个词，早在清末就出现了。1902 年，学者吴汝纶去日本考察，日本人向他建议中国应该推行国语教育来统一语言，在谈话中，曾提到"普通话"这一名称。

1906 年，研究切音字的学者朱文熊在《江苏新字母》一书中把汉语分为"国文"（文言文）、"普通话"和"俗语"（方言），而且明确地给"普通话"下了定义：各省通行之话。

20 世纪 30 年代，瞿秋白在《鬼门关以外的战争》一文中提出如下观点——

> 文学革命的任务，决不止于创造出一些新式的诗歌小说和戏剧，它应当替中国建立现代的普通话的文腔。
>
> 现代普通话的新中国文，应当是习惯上中国各地方共同使用的，现代"人话"的，多音节的，有结尾的……

经白话文运动、大众语运动和国语运动,北京语音的地位得到确立并巩固。1949年成立的北京中央政府,正式确定现代标准汉语由国语改称普通话。

中华人民共和国成立后,毛泽东主席和周恩来总理十分重视汉字的改革工作。1955年10月,中国文字改革委员会和教育部联合召开第一次文字改革会议,这次会议的任务是通过《汉字简化方案》和推广普通话。会上,经过充分讨论后,修正通过了中国文字改革委员会提出的《汉字简化方案修正草案》和《第一批异体字整理表草案》。除此之外,会议还制订了普通话的定义:以北京语音为标准音、以北方话为基础方言、以典范的现代白话文著作为语法规范。

普通话的语音规范 以北京语音为标准音

自13世纪以来,北京一直是全国政治中心、文化中心、国际交流中心,以北京语音为标准音,是历史发展的必然结果。

但是,以北京语音为标准音,并不意味着北京话的所有语音成分都是标准音。北京话中的部分土音成分不能进入普通话,北京话中的异读也需要规范读音。

普通话的词汇规范 以北方话为基础方言

普通话在北方话的基础上形成,北方话词汇是普通话词汇的基础和主要来源。从13世纪开始,北方话词汇就随着官话和白话文学传播开来,成为白话文的基础。

但是,普通话以北方话为基础方言,并不意味着北方话中的所有词语都是普通话的成分。事实上,北方话内部差异也很大,比如北京人习惯把"傍晚"说成"晚半晌",北方不少地区的人习惯将"玉米"称为"棒子"、将"肥皂"称为"胰子"等。所以,不能把所有北方话词汇都当作普通话词汇。普通话既要排除北方话中的部分土语成分,也要有选择地吸收其他方言、古代汉语和外国语言中的词汇,并不断创造新词汇来丰富自己。

普通话的语法规范 以典范的现代白话文著作为语法规范

"白话文"是相对"文言文"和"半文半白的文章"而言的,"现代白话文"是相对"近代白话文"而言的,表现了汉语发展的最新阶段和最新状态;"典范"是相对"一般"而言的,强调经得起推敲和社会公认。

因此,只有那些优秀的文学作品或学术论文,经过集体构思、撰写、修改而成的重要文件或论著,才可以作为普通话的语法规范。

普通话从出现到正式确立,经历了近100年的时间,直到2000年,《中华人民共和国国家通用语言文字法》才确立普通话和规范汉字作为国家通用语言文字的法律地位。为什么在这近100年间,国人对普通话的确立有着执着的追求呢?因为方言的广泛存在,会给全国不同地域人员间的交流带来极大的不便,有时甚至会造成不必要的麻烦。

我国自古幅员辽阔,在中央集权的统一调配下,通过科举考试脱颖而出的官员前往陌生的地区赴任是常见的事。在封建社会,全国各地存在多种方言,官话(相当于如今的普通话)并未得到普及,因此,赴任官员时常遇到因与当地百姓语言不通而无法正常开展工作的情况。

"唐宋八大家"之一、曾任柳州(地处广西中部偏东北)刺史的柳宗元就曾为此十分苦恼。柳宗元是河东(现山西运城永济一带)人,出生在京城长安,并且长期在长安学习、工作,所以,他所接触的语言,以山西话、官话为主。

按理说,出生在官宦家庭、成长在京城的柳宗元会说很标准的官话,最多带些山西口音,不至于遇到因语言不通导致无法交流的问题,没想到前往柳州赴任后,他竟然完全无法与当地百姓进行沟通!那时,柳州属烟瘴之地,极其封闭、落后,很多居民连汉字都不认识,不仅语言不通,用文字也无法交流。为了正常开展工作,柳宗元不得不在办公室内设立"翻译"一职,极大地影响了工作效率。

由此可见，为了使社会高效地协调与运作，促进政治、经济、文化、科技等各方面飞速发展，我们需要规范的、普及的语言和文字，即我国大力推行的普通话。

有人会说，既然普通话如此重要，能不能直接用普通话取代方言呢？

答案当然是不能。普通话不能完全取代方言，因为"乡音"和"乡情"是密不可分的，方言在特定地区和特定人群中具有独特的表达、联结感情的作用，是地方文化的载体之一。在方言区推广普通话，不是不许讲方言，更不是要消灭方言，而是要消除不同方言造成的隔阂，便于更广泛的社会交流。

2. 我国方言的分类

《史记》里有一句话，叫作"百里不同风，千里不同俗"。中国地域辽阔、人口众多，仅方言就有上百种，经过比对、归类，可大致分为七大方言——北方方言、吴方言、湘方言、客家方言、闽方言、粤方言、赣方言。接下来，我分别对这七大方言进行简单介绍。

方言一　北方方言

北方方言主要指北方官话及其衍生，一般是华北、东北及西北地区，以及湖北、四川、重庆、云南、贵州、湖南北部和西南部、江西沿江区域、安徽中北部、江苏中北部等地使用的语言。

方言二　吴方言

吴方言从周朝至今有三千余年的悠久历史，底蕴深厚，主要在江苏南部、上海全市、浙江绝大部分区域、安徽部分区域使用，在中国香港、中国台湾，以及澳大利亚的部分地区也有使用。

方言三　湘方言

湘方言又称湘语，是汉语七大方言中通行地域相对较小的一种方言。湖南省有多种不同的方言，湘方言是其中最有影响的一种。湘方言分为长益片、娄邵片、辰溆片、衡州片、永州片五部分。

方言四　客家方言

客家方言又称客家话，以梅县话为代表。客家方言是在唐宋变革时期北方移民南下的影响中形成的，因而保留了较多中古汉语的特点。使用客家方言的人主要分布于四川、广东东部及北部、福建西部、江西南部及西北部、广西东南部、湖南东南部等地，在中国香港新界北部，以及中国台湾西北部、南部六堆、东部花东纵谷一带，也有不少使用客家方言的居民。与此同时，客家方言也是海外华人社区使用较多的汉语分支之一。

方言五　闽方言

闽方言的使用范围主要包括福建、海南、广东东部及西南部、浙江东南部、台湾等地区，新加坡、马来西亚、泰国、印度尼西亚、菲律宾、文莱、日本等亚洲国家也有人使用闽方言。

方言六　粤方言

粤方言又称广东话、白话，以广州话为代表。粤方言的使用范围主要包括广东中西部、广西南部、海南儋州、香港、澳门等地区，以及东南亚、北美的主要华人社区。

方言七　赣方言

赣方言又称江西话，以南昌话为代表，主要用于江西中北部、安徽西部及南部、湖北东南部、湖南东部靠近江西一侧的狭长地带（如浏阳、平江、茶陵等地），以及湖南西部的部分地区。

这七大方言，还可以细分为数十种地区级方言，有些地方仅相隔几十公里，方言就有所差异。在广泛普及普通话之前，经常有人因为方言不通闹笑话。

清朝末年，有两位大名鼎鼎的维新派代表人物，康有为、梁启超。这两人可谓是满腹经纶、学富五车，但他们有一个很明显的缺点，即普通话不标准。

康有为是广东南海人，梁启超是广东新会人，两人既是老乡，又是政治同盟，平时交流时使用粤语，毫无障碍。但他们若想向更多人传播先进思想，必须使用应用范围更广的普通话，这可难坏了他们。

在种种因语言不通而交流受阻的情况中，最突出的便是面见皇帝。康有为曾经到处宣传，说皇帝接见自己时，两人畅谈了很久，但据当时的刑部主事张元济说，皇帝单独接见大臣，通常都会谈很久，唯独接见康有为，有时不到10分钟就匆匆结束了。这是因为康有为与皇帝谈论变法时，用的是"广式普通话"，有些话皇帝根本听不懂，只能草草结束会谈。

梁启超面见皇帝的情况与之类似，他讲解自己的变法主张时慷慨激昂，但皇帝听着很费劲，因为梁启超说话时发音严重不准，经常将"考"说成"好"，将"高"说成"古"，有时，梁启超讲一句，皇帝得问一句，甚至需要梁启超用手比画，帮助皇帝理解他所讲的内容。在这样的聊天环境中，皇帝的兴致很快就没了……

随着时代进步、网络发展，人与人之间的联系更为密切，如今，是否掌握普通话，对大家生活、工作的影响更大了。

3. 南北普通话的区别

有时候，虽然大家说的都是普通话，但听者还是可以很轻松地辨别说话者是南方人还是北方人，这是为什么呢？因为虽然都在说普通话，一些经过漫长岁月流传下来的南北差异还是难以磨灭的。

清代康熙皇帝是满族人，虽然他出生在北京城里，但宫里的人大多数从辽宁迁居而来，说话的口音与东北话相似度非常高，因此，康熙皇帝很可能是一个有着东北口音的皇帝。

这可不是凭空猜测，后人可以从康熙皇帝批阅过的奏折里找到一些

> 蛛丝马迹。比如，他曾经写下这样的批复："专治疟疾……连吃两服，可以出根"，其中，"可以出根"实为"可以除根"，但东北话讲"除"常用第一声，类似"出"音。再如，他还写过一条批复："解京又费一凡事，不如存库……"，其中，"费一凡事"实为"费一番事"，但东北话讲"番"是第二声，类似"凡"音。

以东北话为代表的北方普通话与普通话的发音比较相似，仔细听，大多数人可以理解说话者想表达的意思，南方普通话和普通话的相似度则没有这么高，有时候听者想破脑袋，也想不明白说话者说的是什么。

作为晚清四大重臣之一，曾国藩对国家的发展功不可没，下属对他十分敬重。但曾国藩的南方口音过重，导致很多与他打交道的人有些犯怵，尤其是他的下属——领导讲话听不懂，不敢问，贸然执行担心犯错，备受煎熬。

李鸿章是曾国藩非常赏识的下属之一，二人无话不谈，经常一同说笑。有一次，谈话间，曾国藩说了一句"冒得卵味啊"，李鸿章大惊，这不是很上不得台面的语言吗？李鸿章大胆求解，惹得曾国藩哈哈大笑，原来，"冒得卵味"是有些湘方言色彩的南方普通话，是"没意思"的意思。

通过上面两个例子，大家可以看出，南北普通话的差异是比较大的。除了类似"冒得卵味"的俚语众多外，南方普通话还有如下三个特点。

特点一 n、l不分

有个南方网友，分享过这样一个经历。

> 有一年，我利用假期去北方旅游，游玩途中突然想去洗手间，因为当时所在的景区很大，一时半会儿找不到，我便求助于路人。没想到问了一圈，路人不是露出疑惑的表情，就是直接摇头说不知道，我只得自己像没头苍蝇一样乱转。

回家后，我在一次聊天的过程中对自己的一位北方朋友讲了这件事，才知道自己闹了一个大笑话——在问路的过程中，想问"请问您知道哪里有男厕（nan ce）吗"的我一直在问"请问您知道哪里有缆车（lan che）吗"，在一个没有缆车的景区里，大家当然不是疑惑不已，就是直接说不知道。

特点二　极少出现"吞音"的情况

一口京腔的北京人，说话时的"吞音"情况是比较严重的，比如习惯把"中央电视台"说成"装垫儿台"，把"西红柿炒鸡蛋"说成"兄是炒蛋"……同样的情况，在其他说北方普通话的人身上也时不时地出现，比如东北人习惯把"老师好"说成"老儿好"，把"他们"说成"tān（怹）"。

这种吞音的情况，在南方普通话中极少出现。

特点三　基本没有儿化音

在南方普通话中，很少有儿化音的存在，在北方普通话中，是否有儿化音却是区分词意的标志之一。比如，在北方普通话中，"表"指"钟表"，"表儿"则指"表格"。

6.1.2　普通话的语音单位

普通话的语音单位是说话时发出声音的单位，包括音素和音节。了解普通话的语音单位，是学习普通话的基础。

1. 音素

音素是根据语音的自然属性划分出来的最小语音单位，是构成音节的最小单位或最小语音片段。依据音节里的发音动作进行分析，一个发音动作构成一个音素。

"妈（mā）"可以划分出"m"和"a"两个音素；

"看（kàn）"可以划分出"k""a""n"三个音素。

2. 音节

音节是语言中单个元音音素和辅音音素组合发音的最小语音单位，单个元音音素可以自成音节。

在中国汉语音韵学中，一个汉字读音包括音节和声调两部分，声母、韵母是构成音节的两种基本音素，一个音节有声母必定有韵母，但有韵母可以无声母。在汉语中，一般一个汉字一次只能用一个音节表示，故汉字是单音节文字。不过，一个音节通常可以对应多个不同的汉字。

6.1.3 普通话的语音系统

了解普通话的语音单位后，需要进一步学习有关普通话的语音系统的知识。想拥有一口标准的普通话，首先要了解普通话的语音系统，然后通过练习，将理论与实践相结合，最后自如地在沟通中使用普通话。

普通话的语音系统主要包括声母、韵母、声调，以及音变，接下来进行逐一讲解。

1. 普通话中的声母

根据气流在声道内是否受阻，可以把音素分为辅音和元音。

辅音是气流经过口腔或咽头时受阻碍形成的音素，又叫子音，如 b、m、f、d、k、zh、s 等。

元音是气流振动声带发出声音，经过口腔、咽头时不受阻碍的音素，又叫母音，如 a、o、e、i、u 等。

辅音一般在音节开头作声母，元音则跟在声母之后作韵母。在普通话中，有 22 个辅音，其中 21 个可以用作声母（不含零声母）。

因为基数较大，声母的分类方法很多，接下来对其中三种分类方法进行简单介绍。

分类方法一 根据发音部位分类

发音时，气流受到阻碍的位置叫作发音部位。根据形成阻碍的发音部位不同，可以将声母划分为七类：双唇阻声母、唇齿阻声母、舌尖前

阻声母、舌尖中阻声母、舌尖后阻声母、舌面阻声母和舌根阻声母。类名中的"××阻"，指的是口腔内上下两个发音部位接触或接近形成的阻碍气流的地方。

（1）双唇阻声母：b、p、m。

（2）唇齿阻声母：f。

（3）舌尖前阻声母：z、c、s。

（4）舌尖中阻声母：d、t、n、l。

（5）舌尖后阻声母：zh、ch、sh、r。

（6）舌面阻声母：j、q、x。

（7）舌根阻声母：g、k、h。

分类方法二 根据发音时气流克服阻碍的方式分类

根据发音时形成阻碍和气流克服阻碍的方式的不同，可以将声母分为五类：塞音、擦音、塞擦音、鼻音和边音。

（1）塞音：某上下两部分发音器官形成闭塞，气流突然"破门而出"形成声音，如b、p、d、t、g、k。

（2）擦音：某两部分发音器官接近但不形成闭塞，留下缝隙任气流摩擦而出形成声音，如f、h、s、sh、r、x。

（3）塞擦音：先塞后擦，两种情况在同一个部位结合起来发一个音，如zh、ch、z、c、j、q。

（4）边音：舌头抵住上齿龈，使口腔中间通道形成闭塞，气流由舌头两边流出，形成声音，如l。

（5）鼻音：舌头抵住上齿龈，使口腔通道整体形成闭塞，软腭和小舌下垂，打开鼻腔，气流从鼻腔流出，形成声音，如n、m。

分类方法三 根据发音时声带是否颤动分类

根据发音时声带是否颤动，可以将声母分为两类，即清音和浊音。

（1）清音：气流呼出时，声门打开，声带不颤动，发出的音不响亮，又叫带音，如b、p、f、d、t、g、k、h、j、q、x、zh、ch、sh、z、c、s。

（2）浊音：气流呼出时，声带颤动，发出的音比较响亮，如 m、n、l、r。

2. 普通话中的韵母

根据汉语语音学，汉语音节中，声母后面的部分叫韵母。

韵母由单元音或复合音充当，普通话中有 39 个韵母，完全由元音构成的韵母有 23 个，由元音加辅音构成的韵母（鼻尾音韵母）有 16 个。

按照语音结构进行分类，可以将韵母分为三大类：单元音韵母、复合元音韵母、鼻尾音韵母。

（1）单元音韵母 10 个，由单元音构成，包括 a、o、e、ê、i、u、ü、-i（前）、-i（后）、er。

（2）复合元音韵母 13 个，由两个或三个元音结合而成，包括 ai、ei、ao、ou、ia、ie、ua、uo、üe、iao、iou、uai、uei。

（3）鼻尾音韵母（简称鼻韵母）16 个，由元音加辅音构成，包括 an、ian、uan、üan、en、in、uen、ün、ang、iang、uang、eng、ing、ueng、ong、iong。

一个音节中的韵母，通常可以分为韵头、韵腹和韵尾三部分，也可以分别叫作介音、主要元音和尾音，其中，必不可少的是韵腹（主要元音）。

韵头（介音）是在韵腹前面起前导作用的部分，发音比较模糊，往往迅速带过，只有 i、u、ü 三个元音能够充当；韵腹（主要元音）是韵母发音的关键，是韵母发音过程中口腔肌肉最紧张、发音最响亮的部分，几乎所有元音都可以充当；韵尾（尾音）是在韵腹后面起收尾作用的部分，发音也比较模糊，但务求将音发到位，只有元音 i 和 u 与辅音 n 和 ng 能够充当。

3. 声调

声调是贯穿整个音节的、具有区别意义作用的音高变化。汉语里，音节大多有对应的汉字，每个音节都有固定的声调，所以声调又叫字调。

调值指声调的实际音值或读法，用五度标记法来标记；音的高低、升降、曲直、长短等称为调型，可以用线条摹写其形状。《汉语拼音方案》

规定采用符号标调法标示声调，有阴平、阳平、上声、去声这四个声调，在实际使用过程中，大家常称其为一声、二声、三声、四声。

声调的性质主要由音高决定，而音高的变化是由发音时声带的松紧决定的。声带紧，振动快，声音就高；反之则低。

声调和声母、韵母一样具有区别意义的作用，若两组音节的声母和韵母完全相同，只是声调不同，意义也完全不同。

4. 音变

音变又叫语流音变。语流是在一定时间内，人们连续发出的一连串音节。在连续的语流中，声调之间、音节之间会相互影响，发生或大或小的语音变化，这种变化就是所谓的语流音变。普通话中常见的语流音变有变调、轻声、儿化和语气词"啊"的音变，接下来对前三种音变形式进行详细介绍。

音变形式一　变调

在语流中，一些音节的声调会发生变化，与其原来的调值有所不同，这种现象叫作变调。普通话里最重要的变调现象有上声变调、"一"的变调和"不"的变调。这里对"一"的变调和"不"的变调举例如下，大家可以打开"素材\CH06\音频3.MP3"音频文件进行同步学习。

（1）"一"的变调，可以具体分为以下四种情况。

① "一"的本调是阴平，在单用、表序数、位于词语末尾时读本调。

"一、二、三""第一""初一""万一"

② "一"在去声音节前读阳平。

"一半""一并""一面""一定""一见如故"

③ "一"在非去声音节前读去声。

"一般""一些""一天""一身""一连""一盒""一衣带水""一种""一准""一场""一手""一齐""一行""一鼓作气"

④"一"在重叠的单音节动词中间读轻声。

"说一说""笑一笑""谈一谈""读一读""试一试"

（2）"不"的变调，可以具体分为以下四种情况。

①"不"的本调是去声，在单念或在词、句末尾时读本调。

"不！""我不""决不""偏不"

②在非去声音节前，"不"仍读本调。

"不想""不公""不如""不和""不满"

③"不"在去声音节前读阳平。

"不必""不便""不用""不对""不愧"

④"不"在词语中间读轻声。

"忙不忙""冷不冷""去不去"

音变形式二 轻声

在普通话里，除了阴平、阳平、上声、去声四种声调之外，有些词里的音节或句子里的词会失去原有的声调，变成又轻又短的调子，这种情况是出现了轻声。轻声不是普通话的第五个声调，而是普通话里四个声调的变体，是普通话音节的轻化现象。

轻声在普通话里的运用，会使得同样的内容在不同的场景中有不同的含义。举例如下，大家可以打开"素材\CH06\音频4.MP3"音频文件进行同步学习。

（1）区别词义，以"冷战"和"大人"为例。

①冷战，在非轻声时指国家之间进行的战争形式之外的敌对行动；在轻声时则指身体突然发抖。

②大人，在非轻声时是对长辈的尊称，多用于书信；在轻声时，如今指成年人，旧时用于称呼地位高的官员。

（2）既区别词义又区别词性，以"自然"和"大意"为例。

①自然，在非轻声时为名词，指自然界；在轻声时为形容词，指不勉强、不局促、不呆板。

②大意，在非轻声时为名词，指主要的意思；在轻声时为形容词，指疏忽、粗心。

音变形式三　儿化

儿化，又称儿化韵，是普通话和某些汉语方言中的语音变化现象之一。发音时，后缀"儿"字不自成音节，通过卷舌与前面的韵母结合在一起形成儿化韵。

儿化丰富了普通话词汇，在普通话里起着重要的作用：区分词性；区分词义及同音词；表示少、小的意思；传递喜爱、亲切或轻蔑、鄙视等情感。

6.1.4　普通话的自我检测

想知道自己的普通话是否标准，可以尝试朗读以下片段，同时打开"素材\CH06\音频1.MP3"音频文件，试听理想的朗读效果，进行比对、判断。

《白杨礼赞》（片段）

那是力争上游的一种树，笔直的干，笔直的枝。它的干通常是丈把高，像加过人工似的，一丈以内绝无旁枝。它所有的丫枝一律向上，而且紧紧靠拢，也像加过人工似的，成为一束，绝不旁逸斜出；它的宽大的叶子也是片片向上，几乎没有斜生的，更不用说倒垂了；它的皮光滑而有银色的晕圈，微微泛出淡青色。这是虽在北方风雪的压迫下却保持着倔强挺立的一种树！哪怕只有碗那样粗细，它却努力向上发展，高到丈许，两丈，参天耸立，不折不挠，对抗着西北风。

这就是白杨树，西北极普通的一种树，然而决不是平凡的树！

它没有婆娑的姿态，没有屈曲盘旋的虬枝。也许你要说它不美。如果美是专指"婆娑"或"旁逸斜出"之类而言，那么，白杨树算不得树

中的好女子。但是它伟岸，正直，朴质，严肃，也不缺乏温和，更不用提它的坚强不屈与挺拔，它是树中的伟丈夫！当你在积雪初融的高原上走过，看见平坦的大地上傲然挺立这么一株或一排白杨树，难道你就觉得它只是树？难道你就不想到它的朴质，严肃，坚强不屈，至少也象征了北方的农民？难道你竟一点也不联想到，在敌后的广大土地上，到处有坚强不屈，就像这白杨树一样傲然挺立的守卫他们家乡的哨兵？难道你又不更远一点想到，这样枝枝叶叶靠紧团结，力求上进的白杨树，宛然象征了今天在华北平原纵横决荡，用血写出新中国历史的那种精神和意志？

朗读时，大家可以打开手机微信，使用微信语音功能，给好友发送朗读该片段的语音，并使用语音转文字功能，看转换出的文字与原文是否有出入，从而判断自己的普通话是否标准。

6.2

声临其境：为影视片配音

朗读电影《哪吒之魔童降世》的台词片段，为影视片进行配音。大家可以打开"素材\CH06\音频2.MP3"音频文件试听配音效果，配音内容如下。

> **《哪吒之魔童降世》（片段）**
>
> 哪吒：关在府里无事干，翻墙捣瓦摔瓶罐，来来回回千百遍，小爷也是很疲倦。
> 殷夫人：吒儿，你坐墙头干什么？
> 哪吒：又不能出门，又没人陪我玩，除了看风景，我还能干啥。
> 殷夫人：那跟娘说说，你都看到什么风景了？

哪吒：山树花草，难不成看人裸奔？

殷夫人：来，娘陪你玩如何？

哪吒：得了吧，您天天不是忙着斩妖就是除魔，今儿能见着您，都是三生有幸，哪有空哄小孩呀。

殷夫人：是，是娘的错，难得今天太平无事，我们来踢毽子如何？

哪吒：既然您那么无聊，那我就陪您玩玩。

殷夫人：儿，来了。

士兵：夫人，要不还是把铠甲穿上吧！

殷夫人：开什么玩笑，陪儿子玩还穿铠甲，踢个毽子会死人啊！

哪吒：娘，接着。

殷夫人：好嘞……

哪吒：娘，您没事吧？

殷夫人：没事，没事，踢得好！还是把铠甲穿上吧……

6.3

声驰千里：如何纠正顽固的口音

6.3.1 唇部练习

想说好普通话，多做唇部练习会有较明显的效果。唇部练习中，以展唇练习最为基础。

做展唇练习时，要注意将唇部力量集中在唇中央，唇呈"一"字形，不拢唇，保持唇齿相依。

进行以下练习，能够清晰地感受到展唇的过程。大家可以打开"素材\CH06\唇部练习.MP4"视频文件，跟着视频进行练习。

（1）依次读出以下音节。

"peng" - "pa" - "pi" - "pu" - "pai"

（2）练习如下绕口令。

《面烙饼》

一平盆面，烙一平盆饼，饼碰盆，盆碰饼。

6.3.2 舌部练习

掌握了进行展唇练习的方法后，接下来，一起看看如何区分"n"与"l"的发音、平舌音与翘舌音、尖音与团音，并尝试进行舌部练习。

1. 区分"n"与"l"的发音

辅音"n"是鼻音，发音时气流从鼻腔流出，嘴巴张开的幅度小；辅音"l"是边音，发音时气流从舌头两边流出，嘴巴张开的幅度稍大，以便气流流出。

"n"与"l"的发音区别，可以通过练习绕口令感受。大家可以打开"素材\CH06\音频5.MP3"音频文件，试听绕口令效果。

《拉车》

门外有四辆车，你爱拉哪两辆就拉哪两辆。

2. 区分平舌音与翘舌音

平舌音：在发"z""c""s"的音时，舌尖伸平，抵住或接近下齿背，构成阻碍，气流冲出时所发的声音。

翘舌音：在发"zh""ch""sh""r"的音时，舌尖翘起，接触或接近硬腭前端，构成阻碍，气流冲出时所发的声音。

平舌音与翘舌音的发音区别，同样可以通过练习绕口令感受。大家可以打开"素材\CH06\音频6.MP3"音频文件，试听绕口令效果。

《小四刺四字》

小四刺四字，四次刺四字，四字刺四次，四次都是四。

《四是四，十是十》

四是四，十是十，十四是十四，四十是四十，十不能说成四，四也不能说成十，假使说错了，就可能误事。

3. 区分尖音与团音

舌尖前音"z""c""s"跟"i""ü"或以"i""ü"开头的韵母拼合的，叫作尖音；舌面音"j""q""x"跟"i""ü"或以"i""ü"开头的韵母拼合的，叫作团音。

在发"z""c""s"的音时，舌尖抵住或接近下齿龈后部，接触面积较小；在发"j""q""x"的音时，舌面前部抵住或接近硬腭前部，接触面积较大。

学会区分"n"与"l"的发音、平舌音与翘舌音、尖音与团音后，接下来学习进行舌部练习的方法。

在舌部练习中，以舌尖练习最为基础。进行舌尖练习时，要将注意力集中在舌的前后中纵线上。大家可以使用以下材料进行舌尖练习，同时打开"素材\CH06\音频7.MP3"音频文件，试听发音效果。

（1）依次读出以下音节。

"ba" - "da" - "ga" - "ka" - "ha" - "na"

(2)练习如下绕口令。

> **《打特盗》**
>
> 调到敌岛打特盗,特盗太刁投短刀。
> 挡推顶打短刀掉,踏盗得刀盗打倒。

6.4

声情并茂:声母、韵母练习

6.4.1 声母练习

朗读以下词组,进行声母练习。大家可以打开"素材\CH06\音频8.MP3"音频文件,试听理想的练习效果。

> 宝贝(bǎo bèi);背包(bēi bāo);乒乓(pīng pāng)
> 泼皮(pō pí);麦芒(mài máng);墨梅(mò méi)
> 发放(fā fàng);方法(fāng fǎ);单调(dān diào)
> 歹毒(dǎi dú);忐忑(tǎn tè);探讨(tàn tǎo)
> 那年(nà nián);男女(nán nǚ);劳累(láo lèi)
> 联络(lián luò);尴尬(gān gà);巩固(gǒng gù)
> 开阔(kāi kuò);夸口(kuā kǒu);花卉(huā huì)

6.4.2 韵母练习

朗读以下词组,进行韵母练习。大家可以打开"素材\CH06\音频9.MP3"音频文件,试听理想的练习效果。

打骂(dǎ mà); 腊八(là bā); 蚂蚱(mà zha)
大坝(dà bà); 薄膜(bó mó); 婆婆(pó po)
泼墨(pō mò); 磨破(mó pò); 特赦(tè shè)
苛刻(kē kè); 客车(kè chē); 色泽(sè zé)
贴切(tiē qiè); 灭绝(miè jué); 雪月(xuě yuè)
谢谢(xiè xie); 激励(jī lì); 集体(jí tǐ)
利益(lì yì); 笔记(bǐ jì); 朴素(pǔ sù)
目录(mù lù); 互助(hù zhù); 鼓舞(gǔ wǔ)
旅居(lǚ jū); 语序(yǔ xù); 女婿(nǚ xu)
区域(qū yù); 耳机(ěr jī); 而且(ér qiě)
二十(èr shí); 偶尔(ǒu ěr)

第7章

不同社交场合的声音技巧

在不同的社交场合,有不同的社交礼仪,声音礼仪是社交礼仪的组成部分之一。若能得体地把握在不同场合中发言的声音技巧,你将更有希望成为全场的焦点!

第7章 不同社交场合的声音技巧

7.1

声八心通：了解不同场合的不同声音礼仪

《弟子规》中有这样一句话——

> 尊长前，声要低，低不闻，却非宜。

意思是在长辈面前说话时，声音要低一些，但是不能太低，如果低到长辈难以听清你说话的内容，也是不合适的。

在与长辈交流时，如果能够做到既不过度紧张，也不满不在乎，不卑不亢地应答长辈提出的问题，定能收获数不尽的赞誉，比如东汉大臣陈元方的童年趣事。

东汉大臣陈元方在十一岁时去拜会袁公，袁公拉着他的手问道："你的父亲在太丘当官，政绩显著，名声甚佳，他做了哪些深得民心的好事？"

陈元方说道："我的父亲在太丘为官，对强者用德行去安抚，对弱者用仁慈去体恤，久而久之，大家就对他老人家越来越敬重。"

袁公见元方小小年纪就擅长辞令，心生一计，提出了一个难题："我当过邺县县令，也是这样做的。不知是令尊学我，还是我学令尊？"

元方略一思索，觉察到袁公在有意考验自己，便不卑不亢地回答："周公和孔子都是著名政治家，他们一先一后，生在不同时代；一西一东，出自不同地区，可他们两人都在为百姓做好事，行仁政，也都受到了民众的敬重和拥护。我认为，周公的治理办法不是从孔子那儿学来的，孔子的政治思想也不是从周公那儿学来的！"

袁公听了，忍不住一把将陈元方抱起来，举过头顶，连连呼喊道："好，好，好！回答得这样机智、得体，简直是天衣无缝、无懈可击，长大了一定能成为治国理政的贤才！"

面对不同的人、身处不同的场合,有不同的声音礼仪,比如大家在乘坐地铁、公交车或者火车、飞机时,都会下意识地低声说话,并将手机铃声的音量调到最小,就是在默默地遵守公众场合的声音礼仪。

那么,在一些比较重要的工作场合,比如出席重要的会议、接打工作电话、进行项目汇报时,有哪些声音礼仪呢?接下来进行分别介绍。

7.1.1　商务场合的声音礼仪

这里所说的商务场合,指的是工作中比较正式的场合,比如接待贵宾、出席会议、参加谈判、组织签约等场合。这些场合,通常要求大家带着严谨、认真的态度,展现自信、专业的形象,良好的声音礼仪,能够帮助大家打造这一职场形象。

在商务场合,清楚、准确地表达自己的想法是一件非常重要的事情。特别是对高层管理人员来说,与来自不同地域、有不同文化背景和知识体系的人进行沟通时,准确的遣词造句能力、高超的表达技巧、得体的表达方式和清晰的发音能力,都是确保表达顺畅的前提条件。

职场中,大家经常会看到这样的情景:会议上,两个人对同一问题进行陈述后,达到的效果大相径庭。这种情况,是双方对商务场合的声音礼仪掌握程度不同造成的。经过长期总结与检验,我将商务场合的声音礼仪归纳总结为如图 7-1 所示的四要素,供大家参考学习。

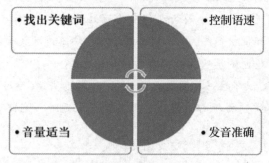

图 7-1　商务场合的声音礼仪四要素

1. 找出关键词

在参加会议的时候,找出会议的关键词(主题词)加以强调,可以让表达更加生动、具体、有针对性。下面来看一个简短的示例句,示例句中的关键词已使用加粗的方式进行了标注。

本人主要负责**协调**各地区及各部门人员之间的协作,在**高强度**工作的环境和**巨大的压力**中,及时推进产品的**开发**及**上线**。

找出关键词后,可以对以上发言进行优化调整,细化内容,围绕关键词补充、延展,让发言更加生动、有吸引力,给大家留下深刻的印象。

本人主要负责协调各地区及各部门人员之间的协作,在实际工作中,项目组成员主要分布在上海、北京、纽约及柏林,对此,我建立了有效的跨时区沟通机制,可以及时处理各部门的不同诉求。此外,在高强度工作的环境和巨大的压力中,我能有效安排各项目进度的推进,产品开发达标率及按时上线率均为100%。

2. 控制语速

语速即说话的速度。在商务场合进行沟通时,语速要适中,因为语速过快容易导致听者无法完全接收说话者所传递的信息,语速过慢则容易让听者感觉说话者的办事效率不高。

生活中语速较快或较慢的人,进行商务沟通时一定要对自己的语速进行合理地调整与控制,尤其是在与客户谈判时,应尽力保持适中的语速。

3. 音量适当

生活中,经常有人会在大声说话被提醒时给出这样的解释:"我天生嗓门大,所以说话时音量高。"在非正式场合中,他人可能不会太在意,但是在商务场合中,说话音量太高是不礼貌的。与初次见面的人谈合作时,说话音量太高很可能会被听者误解,觉得说话者比较自负、难以接近。

不过,这并不代表进行商务沟通时要故意将说话音量控制得极低。说话音量太低也是不礼貌的行为,听者听不清说话者在说什么,沟通状态和效率也会被影响。

因此，音量适当也是商务场合中重要的声音礼仪之一。

4. 发音准确

与重要的客户谈合作时，说话者一定要关注自己的发音，必要时可以辅以文字确认。这是因为发音不准确很可能会让对方误解，或者给工作带来麻烦。比如，业务员对客户说："针对这款产品，我们的最低报价是四万元，您如果不能接受，我们的合作就没有办法达成。"由于发音问题，客户听到的最低报价是十万元，觉得业务员根本没有合作诚意，于是果断放弃合作，导致双方错失一次合作机会，岂不是很可惜？

所以，在商务场合进行工作沟通时，一定要注意自己的发音准确度。

掌握以上四要素，商务沟通一定事半功倍！

7.1.2 电话沟通的声音礼仪

电话，是以语言交流为基本形式的沟通工具，因此，电话沟通的声音礼仪尤为重要。电话沟通的声音礼仪同样可以归纳总结为四点，如图7-2所示。

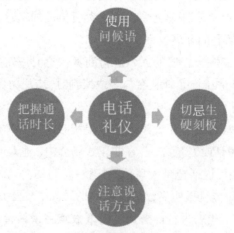

图 7-2　电话沟通的声音礼仪四要素

1. 使用问候语

打电话时，不使用问候语是相当不礼貌的。

比如，给长辈或领导打电话不使用问候语，对方会觉得你对其不够尊重；给亲朋好友打电话不使用问候语，对方会觉得你没有礼貌；给客户打电话不使用问候语，对方会觉得你不具备专业水准。

不管给谁打电话，不使用问候语，对方都会产生负面的感觉，这样一来，不仅会给对方留下不良印象，还会打消对方进入沟通状态的积极性，让对方不愿意再与你有更多的接触和交流。所以，打电话时，大家应该对问候语有所关注，多使用"您好""打扰了"等礼貌用语。

2. 切忌生硬刻板

在电话交流的过程中使用太过生硬刻板的语言、语气，很容易让电话另一端的人产生不舒服的感觉。

比如，在公务沟通或商务往来中，部门接待人员接到客户电话时生硬地说"你是谁？""说！""你想干什么？"等，很容易让对方感觉像是在被审讯，立刻心生反感。

同样，若某公司的业务开发人员打电话给新客户时生硬地说："你好，这里是××公司。"不带一丝感情，语调平直，对方很容易认为该业务开发人员是在例行公事，没有合作诚意，自然很难给予认同，更不会产生对合作的期待。

私人交往中也是如此，在电话联系的过程中语气生硬刻板，很容易影响双方的感情。

因此，大家在接打电话时，应该保持微笑，声音充满热情，语调柔和。

3. 注意说话方式

通话时不注意说话方式，很容易影响通话效果。

比如，与领导通话时过于随意、懒散，就算没有任何失误地完成了工作任务，也难免给领导留下工作积极性不高、办事不牢靠的印象。

再如，和急性子的人通话时吞吞吐吐、不紧不慢，就算对方耐心地听着电话，也难免会在心中抱怨："效率低下！"

又如，和异性通话时不停地开玩笑，就算只是生性幽默，也难免会

让对方感觉不够稳重。

所以，通话时，大家一定要对对方的身份、说话习惯、年龄、性别、自己和对方的关系，以及通话目的等加以考虑，用合适的说话方式进行交流，以免产生误会。

4. 把握通话时长

使用电话进行沟通不同于使用即时社交工具聊天、消遣，多数情况下是为了迅速传递有效信息，特别是在工作时，大家应该注意把握通话时长，不要把本来一分钟可以说完的话，絮絮叨叨地说半个多小时；或者将本来需要详细沟通、解释的事情，用几句话进行概述，这些都是会给沟通效果带来负面影响的行为。

一般来说，工作电话的通话时长应该控制在3分钟内，电话会议则可能长达1～2个小时。根据具体情况对通话时长加以控制，既是对自己的任务负责，又是对对方的时间负责。

7.1.3 工作汇报的声音礼仪

回想一下，在你参加工作汇报会议，进行汇报发言时，大家的注意力是否出现过在不知不觉中涣散的情况？在你一对一地向领导进行工作汇报时，是否出现过被领导打断并询问"能简洁一些吗"的情况？

什么样的工作汇报才是既完善，又简洁的工作汇报？想将工作汇报做好，前提是了解什么是工作汇报。

工作汇报，即工作人员向领导汇报自己所完成的工作任务，要求汇报内容实事求是，汇报时口齿清晰，语调、音量适当，语言精练，条理清楚。

为什么有的人会频繁遇到领导不爱听自己的工作汇报的情况？也许是因为发言没有主次、没有节奏、没有重点，让听者很难集中注意力。

请大家回想一下自己与他人交流时的状态，如果对方的声音辨识度不够，你的大脑会一字不差地对对方所说的话加以反应吗？很难吧？在这种情况下，对方说的话很可能无法完全进入你的大脑，你脑海中浮现

的，大多是经过转化的内容，而非对方所说的内容。

这是为什么呢？

因为人与人之间的交流并不是实时的，这中间，有许多不易被交流双方察觉的环节。在这些环节中，交流双方会对对方的语言和声音进行加工，即在自己的脑海中将对方给予的信息"读"出来。进行到"读"这个环节时，每个人都会受自己日常说话的语言节奏与声音特点的影响，语音在其中起中介作用，即"语言 – 语音 – 意思"。

在身体的进化过程中，人类会本能地趋利避害，这是人类能在身边环境不断变化的过程中生存下来的技能。日常交流时，这种趋利避害的本能也在听觉系统工作的过程中发挥着作用，就像看电影时，声音会分别通过左声道与右声道被听到，说话者传递出去的声音，也会自动在对方的听觉系统中录入双轨。

当对方听到好听的、清晰的、表达有主次的声音时，听觉系统会自动切换入为外来声音开放的声道；而当对方听到混沌的、凌乱的、主次不清的声音时，听觉系统会自动切换为关注自己说话的声音的声道，似乎在说："这么难听的声音，我不要听了，还不如听我自己说呢！"

这个切换过程是在极短的时间内完成的，短到人的理智根本来不及控制。长时间反复切换，当事人很容易出现不耐烦的情绪。

因此，当说话者的语言和声音不够吸引听众时，听众会因为自己要付出更多精力去重新组织信息而产生倦怠。人的精力有限，在倦怠感、不耐烦的情绪一起涌上心头时，很难集中注意力，这就是为什么有的人在听长篇大论的报告时会不自觉地走神、领导不愿意听完全没有经过准备的汇报的原因。

了解这一原理后，大家明白工作汇报的声音礼仪是什么了吧？如果能够做到重点清晰、详略得当、不急不缓、有张有弛，自然能够抓住听众的注意力！

7.2

声临其境：为航班配音

朗读自航班起飞前至航班降落后这一全过程中的乘务员播报文本，为航班进行配音。大家可以打开"素材 \CH07\ 音频 1.MP3"音频文件试听配音效果，配音内容如下。

航班起飞前播报

女士们、先生们，为了保证飞机导航及通信系统正常工作，在飞机起飞和下降过程中，请不要使用手提式电脑；在航程中，请不要使用手提电话、遥控玩具、电子游戏机、激光唱机、音频接收机等电子设备。

飞机很快就要起飞了，现在，客舱乘务员进行安全检查。

请您在座位上坐好，系好安全带，收起座椅靠背和小桌板。

请您确认您的手提物品是否妥善安放在头顶上方的行李架内或座椅下方。

本次航班全程禁烟，在飞行途中，请您不要吸烟。

本次航班的乘务长将协同机上 7 名乘务员，竭诚为您提供及时周到的服务。谢谢！

航班起飞后播报

女士们、先生们，飞机已经离开北京，前往上海。

在这段旅途中，我们为您准备了餐食。供餐时，我们将通过广播通知您。

下面，向您介绍客舱设备的使用方法。

您的座椅靠背可以调节，调节时请按住座椅扶手上的按钮。在您前

方座椅靠背的口袋里有清洁袋,供您扔置杂物时使用。在您座椅的上方备有阅读灯开关和呼叫按钮,如果您需要乘务员的帮助,请按呼叫按钮。在您座位上方有空气调节设备,调节时请转动通风口。

洗手间在飞机的前部和后部,在洗手间内,请不要吸烟。

航班飞行中播报

女士们,先生们,我们将为您提供餐食(点心餐)、茶水、咖啡和饮料,欢迎您选用。需要用餐的旅客,请您将小桌板放下。

为了方便其他旅客,供餐期间,请您将座椅靠背调整到正常位置。谢谢!

航班降落前播报

女士们,先生们,飞机预计在10分钟后到达上海浦东机场。现在,地面温度是26.5摄氏度,谢谢!

航班下降时播报

女士们,先生们,飞机正在下降。

请您回原位坐好,系好安全带,收起小桌板,将座椅靠背调整到正常位置。请注意,所有电子设备必须处于关闭状态。

请您确认您的手提物品是否已妥善安放,稍后,我们将调暗客舱灯光。谢谢!

航班降落后播报

女士们,先生们,飞机已经降落在上海浦东机场,室外温度是26.6摄氏度。飞机正在滑行,为了您和他人的安全,请不要站起或打开行李架。请您等飞机完全停稳后再解开安全带,整理手提物品,准备下飞机。

> 从行李架里取物品时，请注意安全。
> 您交运的行李，请在行李提取处提取。需要在本站转乘飞机去往其他目的地的旅客，请到候机室中的转机柜台办理手续。
> 感谢您选择××航空公司的航班！下次旅途再会！

7.3

声驰千里：让声音有温度

说到声音的温度，不妨走进最需要温度的家庭环境，讲讲让声音有温度的重要性。

每个人都希望自己有幸福、美满的家庭，若是在一个家庭里，父母总是吵架、孩子总是哭闹，谁会喜欢回家？

某短视频平台上，曾有一个短视频刷爆全网，短视频中，男主人宁愿坐在闷热的车里发呆，也不愿回家。为什么呢？因为他一回到家，就会听到妻子大声地催促孩子写作业、絮絮叨叨地责骂孩子不听话的声音，这一切在男主人的耳朵里都是噪声，所以他宁愿坐在车里发呆，也不愿尽早回到家中陪妻子、孩子。

通过这个例子可以看出，温柔的声音对家庭氛围的营造是十分重要的，因为声调可以传递情感、语言可以决定心情、措辞可以影响氛围。

如果说最能够迅速吸引他人注意力的是一个人的外表，那么，仅次于外表的，一定是声音。一位声音诚恳朴实、语速不疾不徐的人，和一位虽精心打扮，但说话咄咄逼人的人相比，一定是前者更能给身边人以舒适感。

在大家的脑海中，提到温柔这个词，最先浮现的是谁的声音？邓丽君的声音是不少人的首选。邓丽君的相貌不算是最美的，但她凭借

甜美的歌声，深受人们的喜爱。很多人听过邓丽君的访谈后，会被她轻柔发声、细腻表达的状态吸引。邓丽君说话时，特别善于拉近和听众之间的距离，对说话节奏和速度的掌握炉火纯青，音量没有大起大落，听起来很稳定，语调不犀利、不娇媚，能给听众带去诚恳的感觉，各个腔体的共鸣也做到了和谐搭配。

既然声音有如此强大的影响力，大家在家中讲话时，当然要有意识地控制音量、语调。音量太高，容易给家人带去压迫感，让对方不自觉地产生抵触情绪，非常不利于和谐家庭氛围的营造；语调过高也容易产生同样的问题，甚至会让对方以为说话者在抬杠，勾起对方不服气、急躁的情绪。试着降低音量、放缓语调吧，这会让我们的声音听起来更有同理心，让家人更感宽心、暖心。

研究表明，人耳效能的平均声音强度如表 7-1 所示。

表 7-1　人耳效能的平均声音强度

声音环境	分贝值
轻柔耳语	10～20 分贝
平心静气的说话声	30～40 分贝
住宅区环境声	40～50 分贝
交谈声	45～70 分贝
大声说话	60～70 分贝
繁忙街道上的车辆声	70～80 分贝
痛觉阈	120 分贝以上

根据这个研究结果推论，电视机的音量可以达到 85 分贝，汽车行驶产生的噪声为 80～100 分贝，电锯声大概是 110 分贝，喷气式飞机的升空声音则已经超过痛觉阈，高达 130 分贝！

代入家庭环境，在家中谈话的音量应以 40 分贝为界，即最好不高达住宅区环境声。

若是平心静气地说话，音量是会自然低于住宅区环境声的；若说话声音超过了 40 分贝，就要注意控制自己的音量了，虽然有时也属于正常

谈话音量，但家庭温馨氛围与分贝值是呈反比的。与邻居谈话时的音量也应该以此类比，音量超过繁忙街道上的车辆声时，即应适当降低。

除了合理控制音量之外，说话时，还可以适当丰富语调——语调持续波澜不惊，或表达任何情绪都只用一个语调，会让听者倍感无聊。语调分为降调和升调，随句子的语气变化和说话者的感情变化，可以衍生多种类型。语调有区别句子语气和意义的作用，能反映说话者说话时的情感、态度，生气、惊愕、怀疑、激动时所使用的语调与欣喜、开心时所使用的语调是完全不一样的。如果抽离语调，比如在表现激动、惊喜的情绪时，说话状态跟回答"吃了吗"一样，很有可能逐渐让家人失去分享的欲望。

7.4

声情并茂：睡前故事练习

朗读睡前故事《小猫的倾听》，让声音在练习中越来越有温度。大家可以打开"素材\CH07\音频2.MP3"音频文件，试听理想的练习效果。

《小猫的倾听》

有一天，猫妈妈把小猫叫来，说："你已经长大了，三天之后就不能再吃妈妈的奶了，要自己出去找东西吃。"小猫惊恐地问妈妈："妈妈，那我该吃什么东西呢？"猫妈妈说："你该吃什么东西，妈妈一时也说不出来。这样吧，这几天，你躲在屋顶上、梁柱间、箱笼里、陶罐边，仔细听人们谈论的话题，他们会教你的。"

第一天晚上，小猫躲在梁柱间偷听，听到一个大人对孩子说："小宝，把鱼和牛奶放进冰箱里，小猫最爱吃鱼和牛奶了。"

第二天晚上，小猫躲在陶罐边偷听，听到一个女人对男人说："老公，帮我把香肠、腊肉挂在梁上，把小鸡关进笼子里，别让小猫偷吃了。"

第三天晚上,小猫躲在梁柱间偷听,听到一个妇人唠叨自己的孩子:"奶酪、肉松、鱼……吃了一半怎么不收好呢?小猫的鼻子特别灵,明天你就找不到它们了。"

就这样,三天后,小猫心满意足地告诉猫妈妈:"妈妈,果然和你说的一样,只要我仔细倾听,人们每天都在教我该吃些什么。"

靠倾听人们的谈话学习生活技能,小猫终于成长为行动敏捷、肌肉强健的大猫。后来,它有了孩子,也是这样教导孩子的。

朗读时,大家要将自己代入角色,"扮演"这些虚拟人物,语气稍微夸张一点,读出感情。

第8章

朗诵声音训练技巧

朗诵,不是单纯地说话,也不是简单地阅读文字,而是用声音"绘制画面",给大家带来听觉盛宴。朗诵是演讲、表达的基础,掌握朗诵技巧,有助于提高表达能力。

8.1

声八心通：朗诵为何极具感染力

在公司年会等活动中，大家经常能听到表达能力极强的同事进行诗歌朗诵、短文朗诵，这时，很多人会不由自主地感慨，会朗诵的人太厉害了，竟然能用充满磁性的声音将大家带入诗歌、短文描绘的情境之中。

上学的时候，大家经常会在课文后的"课后作业"中看到"朗诵课文"这一要求。那时候，很多人并不懂什么叫朗诵，只是大声地把课文读出来。其实，朗诵是有技巧、有特点、有不同境界的，想系统地学习朗诵，首先要了解什么是朗诵。

8.1.1 什么是朗诵

朗诵是把书面文学作品转化为有声语言的创作活动，朗诵者可以使用多种语言形式，声情并茂地将文学作品表现出来，从而进一步表达文学作品的意义与内涵，使文学作品变得更加生动、更有感染力。用一句话概括，朗诵是一门语言表演艺术，是文学作品的延伸。

在我国，朗诵有着几千年的历史。诗歌自其出现的那一天起，就以口头朗诵的形式表现着。

《孟子》中有这样的文字——

诵其诗，读其书。

生动地反映了先秦及更早时期朗诵的情况。

《汉书·艺文志》中，还有强调朗诵在熟记内容方面的重要作用的文字——

孔子纯取周诗，上采殷，下取鲁，凡三百五篇，遭秦而全者，以其讽诵，不独在竹帛故也。

大意是孔子精选了周诗，上起殷朝，下到鲁国，共有三百零五篇，当时的诗词歌赋都记录在竹帛上，在秦朝遭到了焚烧，但还是有很多流传了下来，这是因为有人们的口耳相传，不仅被记录在竹帛上。

由此可见，在先秦时代，朗诵就极为流行。随后，汉赋、唐诗、宋词中的许多名篇佳作都被广为传颂，流传至今，依然是大家练习朗诵的上乘之选。

"言之无文，行而不远""胸藏文墨虚若谷""腹有诗书气自华"……这些诗句都用来形容一个人书读得多了，会自然而然地受到书本的影响，言谈举止间会流露出读书人所特有的气质：温雅脱俗、不卑不亢、典雅大方。

当众朗诵时，听众听到的是朗诵者的声音，看到的是朗诵者的形象，这声音和形象都能够表现朗诵者的文化、修养、感情、气质、风度等，所以也可以这样说：腹有诗书"声"自华。

朗诵有"眼到－心到－嘴到"三个环节。若跨过"心到"，"眼到－嘴到"很容易做到，即所谓"见字出声"，拿到稿件就开始读，甚至连文章中的一些语气助词也读得字正腔圆。但这样做只是机械又苍白地把文字读出来，没有任何情感与态度，更别说让听者为之感动了。

在朗诵过程的三个环节中，"心到"才是最重要的。正所谓"用心吐字，用爱归音；言为心声，语为情动"，朗诵者必须设身处地地感受作者写作时的真切情感，心有所悟，才能言之有情，进而感动他人。

朗诵者对文学作品进行语音化的再创作，使之拥有新的内涵与生命力的例子很多，比如齐越教授朗诵《谁是最可爱的人》。

> 我国老一辈播音艺术家、中华人民共和国第一位播音专业教授齐越朗诵的长篇通讯《谁是最可爱的人》播出后感染了百千万听众。
>
> 作者魏巍先生听到后，特地给齐越教授写了一封感谢信，赞扬他朗诵得太好了，说自己没能写出来的东西都被齐越朗诵出来了。

再举一个例子。

朱自清名篇《背影》中有这样一段话："唉,我现在想想,那时真是太聪明了!"如果朗诵者朗诵此句时不假思索地脱口而出,很可能会曲解作者的本意,让听众认为作者真的觉得自己很聪明。

事实上,这句话是作者自嘲的话,表达的是自己以前没体会到父亲的爱,一直以为自己很聪明,其实是自作聪明,如今明白了,很是遗憾,并产生悔意。因此,朗诵者在朗诵这句话时应该略带自嘲的感觉,特别是"聪明"二字,应该转换语气,加以强调,读为反义。

著名朗诵艺术家孙道临老师朗诵这句话时,用一声长叹"唉……"将自己少不更事的悔恨细致地烘托了出来,读完这句话后,又用气声拖住尾音,使之渐渐落下,仿佛在说如果回到那时,自己一定不会那般固执倔强。文字已经读完,留在听众心中的感动却久久没有停止。

8.1.2 朗诵与说话的区别

朗诵与说话有什么区别呢?

说话很简单,只要有正常的语言能力,哪怕不认识字,也能随时用语言表达自己的想法。并且,说话最主要的作用是和他人沟通、交流,将意思表达清楚,即为达标。

朗诵则更倾向于艺术表达,具有一定文化水平的人才能做到,因为它是阅读、思考、体会、语言表达的综合呈现。并且,想有一个好的朗诵效果,既需要掌握一定的朗诵技巧,又需要经过一定的训练。

举一个例子——对于"廉颇老矣,尚能饭否?"这句话来说,若是想在日常生活中通过说话传达同样的意思,可以不用文绉绉的语言,而是用比较日常的语言,比如"廉颇将军的年纪大了,胃口还好吗?"但如果是朗诵,就要严格使用文学作品中的用词加以展现。

8.1.3 朗诵与朗读的区别

比日常说话更正式的表述方式还有一种,叫作朗读,即大声阅读。朗读是学生进行阅读的基本功,也是学习语言(无论中文还是英文,适用于所有语言)的重要环节。

朗读和朗诵只有一字之差,但有明显区别,接下来,我逐一介绍两者的区别。

1. 文本的区别

朗诵的文本主要是文学作品,而朗读的文本范围很广,只要是文字内容就可以,即除了文学作品,还包括新闻、社论文章等。

2. 场景的区别

朗诵要求有艺术表达,在场景的选择上,需要关注舞台效果,而朗读对场景没有特殊要求,在任何环境中都可以进行。

3. 语言的区别

朗诵,一般要求朗诵者使用标准的普通话,而朗读对语言的要求不高,听众能听懂即可。

8.1.4 朗诵的特点

只有全面地了解朗诵,才能真正地把握朗诵的内涵和意义。接下来,对朗诵的特点加以介绍。

1. 真实性

朗诵,需要具有真实性。朗诵是有声语言的表达艺术,要真情实感地把源于生活的文学作品演绎出来,不能假、大、空,更不能过于运用技巧,导致失真。因此,朗诵者要体会作者的真情实感,科学运用发声技巧,把真情流露出来。

2. 共情性

朗诵是使用有声语言对文学作品进行的二次创作,朗诵时,朗诵者要把作品的意境和内涵表达出来,要能够对作者创作作品时的心境做到

感同身受，并且通过语言、眼神、肢体，让听众对作者创作作品时的情绪状态产生共鸣。

3. 规范性

本章 8.1.3 小结对朗诵和朗读进行区分时提到，朗诵一般要求朗诵者使用标准的普通话，这是因为文学作品一般是用规范的语言书写的，朗诵时，必须在文学基础上对其加以表现。

8.1.5 朗诵的三重境界

对应"眼到 – 心到 – 嘴到"三个环节，朗诵有三重境界。

1. 第一重境界：文章的复述者

这是朗诵的初级阶段，要求朗诵者读出作品的基本内容，并完成对感情基调的表达。比如，朗诵朱自清的《春》时，朗诵者需要把文章中描绘的各种景象及对春天的盼望之情朗诵出来。

要特别注意的是，文似看山不喜平，在这个阶段，一定要注重文章的节奏感。任何一篇文章都有其自身场景的变化及感情的变化，因此，朗诵者朗诵时的语速、语调、语势也要有相应的变化。如果朗诵者平平淡淡地把一篇文章读出来，缺乏应有的起伏与节奏，听众不免会有味同嚼蜡之感。

2. 第二重境界：情感的表达者

这是朗诵的中级阶段，要求朗诵者读出文字背后暗含的内容及作者流露的情感。

声情并茂地朗诵，可以使静态、无声、呆板的语言文字化为动态、有声、灵动的具体情景，使朗诵者、听众和作者的情感交融在一起。比如，朗诵史铁生的《秋天的怀念》时，朗诵者不仅要读出作者的母亲当年对作者真切的关爱，还要读出作者对母亲深切的怀念。朗诵"她出去了，就再也没回来"这句话时，应该欲言又止，声音缓慢低沉，结束时用气声拖住尾音，将作者对母亲无尽的思念与愧疚之情表现出来。

3. 第三重境界：心灵的感悟者

这是朗诵的高级阶段，要求朗诵者在理解作者情感的基础上，将自己的人生经历及感悟渗透在朗诵过程中。

正所谓"一树梅花万首诗"，不同朗诵者朗诵同一篇文章的效果是不尽相同的，因为每一位朗诵者在朗诵时，都会融入自己的理解与情感。

因此，只有善于观察生活、思考人生，朗诵者才能充分地体会作者的情感，与作者产生共鸣，将自己的情感与作者表现的情感融为一体。

杏林子在《生命，生命》中写过如下一段感悟——

> 许多年前，有一次，我借来医生的听诊器，静听自己的心跳，那一声声沉稳而有规律的跳动，给我极大的震撼，这就是我的生命，单单属于我的。我可以好好地使用它，也可以白白糟蹋它；我可以使它度过一个有意义的人生，也可以任它荒废，庸碌一生。一切全在我一念之间，我必须对自己负责。

杏林子的这段感悟，表达着她对生命的热爱和赞美。作者用亲身经历引导读者思考：生命到底是什么；应该怎样对待生命；生命有限，怎样才能不辜负生命，使之更为光彩有力。对于人生和死亡，大家都有自己的感悟，结合作者的情感，融入自己的理解与感悟，朗诵文章时才能更加真切动人。

8.1.6 朗诵时要注意的五个问题

朗诵时需要注意五个问题，如图 8-1 所示。

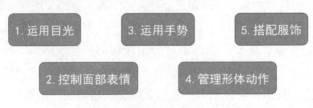

图 8-1　朗诵时需要注意的问题

1. 运用目光

在朗诵中得体地运用目光有六种方法，分别为前视法、环视法、虚视法、闭目法、仰视法、俯视法。大家可以打开"素材\CH08\运用目光.MP4"视频文件，跟着视频进行练习。

方法一　前视法

朗诵者的视线平直向前，从听众席的前排中间位置开始，呈弧形散开，照顾两侧的听众，直到视线落在后排的听众头顶上。

需要注意的是，朗诵者的视线不要匀速移动，要配合朗诵节奏，关注全场，切忌忽视坐在偏僻角落的听众。

方法二　环视法

朗诵者有节奏或周期性地扫视听众，从左方扫到右方，再从右方扫到左方，或者从前排扫到后排，再从后排扫到前排。视线每次移动都是弧形，几个弧形构成一个整体环形。

使用这种方法时，要注意环视过程中视线的过渡，由于视线变化跨度大，难免出现为移动视线而移动视线的情况，朗诵者处理时要注意视线的衔接。

方法三　虚视法

虚视法，即"眼中无听众，心中有听众"。这种方法在朗诵中使用的频率很高，尤其是初次上场的朗诵者，可以使用虚视法，避免自己过于紧张或频繁分神。

虚视法，还可以用来表达朗诵时的愤怒、悲伤、怀疑等情感。

方法四　闭目法

大部分人眨眼的频率是每分钟 5～8 次，若眨眼过程中合眼的时间持续超过 1 秒钟，就可以算作 1 次闭目。

朗诵过程中，在表达悲伤、思念、愤怒等极端情感时，可以使用闭目法。

方法五 & 方法六 仰视法 & 俯视法

朗诵时，朗诵者最好不要一直注视着听众，这样不仅容易让自己越来越紧张，还容易使被注视的听众产生不自在的感觉。建议朗诵者根据朗诵内容的变化，交替使用仰视法和俯视法，如表现长者对后辈的爱护、怜悯与宽容时，可以将视线向下缓慢移动；表示尊敬、撒娇或回忆时，可以将视线向上缓慢移动。

学会以上六种运用目光的方法后，大家要特别注意的是，运用目光需要综合考虑各种情况，可以交叉运用不同的方法，不要过于死板和教条。如果朗诵者能够在运用目光的同时配合音量、声调的变化和手势、身姿的调整，效果更佳。

2. 控制面部表情

朗诵时，朗诵者的面部表情是非常重要的，因为听众可以通过朗诵者的面部表情来感受内容。比较常见的助力朗诵情感表达的面部表情有以下几个，大家可以打开"素材 \CH08\ 控制面部表情 .MP4"视频文件，跟着视频进行练习。

（1）表示有兴趣、快乐、高兴、幸福、兴奋等情感的面部表情：眉毛上扬，嘴角下撇，鼻孔开合程度正常，口张开，瞳孔放大。如果能同时发出笑声、流下眼泪，或者添加拍打身体等动作，情感表达效果会更好。

（2）表示蔑视、嘲笑等情感的面部表情：视角倾斜向下，唇角勾起，微微低头或仰面。

（3）表示痛苦、难过等情感的面部表情：皱眉，眯眼，皱鼻，微张嘴，嘴角下撇。如果能同时发出抽泣声，情感表达效果会更好。

（4）表示发怒、生气等情感的面部表情：眼睛睁大，眉毛倒竖，嘴角向两侧拉开，紧咬牙关。

（5）表示惊愕、恐惧等情感的面部表情：眉毛高扬，瞳孔放大，口微张。如果能同时发出倒吸凉气的声音，情感表达效果会更好。

（6）表示平和、自然的心理状态的面部表情：眉毛平顺自然，嘴角微扬，略提脸颊。

3. 运用手势

除了合理控制面部表情之外，朗诵者还可以通过运用各种手势来丰富朗诵情感。朗诵过程中比较常用的手势有以下几种，大家可以打开"素材\CH08\运用手势.MP4"视频文件，跟着视频进行练习。

（1）指示手势：这种手势可以用来指示某种具体或抽象的形象，分为实指和虚指。实指也称确指，所指的人或事物是在场听众的视线所能及的，其中，以"我"（朗读者）为中心的指示动作居多；虚指所指的人或事物则是朗诵者和听众所无法直接看到，但可以进行想象的人或事物。

（2）抒情手势：这是一种用于表达抽象情感的手势，在朗诵中运用的频率很高，比如在兴奋时拍手称快等。

（3）习惯手势：某朗诵者自己独有而别人没有的手势。朗诵时，朗诵者要对自己的习惯手势加以注意，手势要自然、协调，切忌与朗诵内容脱节；要精简、有变化，切忌过于死板；要考虑整体朗诵效果，切忌手势状态前紧后松或前松后紧。

除了以上三种常用手势之外，还有几种能起到特殊作用的手势，接下来进行逐一介绍。大家可以打开"素材\CH08\其他手势.MP4"视频文件，跟着视频进行练习。

（1）拇指手势：竖起大拇指，其余四指自然弯曲，表示强大、肯定、赞美等。

（2）小指手势：竖起小指，其余四指弯曲合拢，表示精细、微不足道或蔑视对方等。

（3）食指手势：食指伸出，其余四指弯曲并拢的手势在朗诵中被大量使用，通常用来指称人物、事物、方向，或者表示对某种观点的强调。这一手势还有进阶版，即胳膊向上伸直，食指指向空中，既可以表示强调，又可以表示数字一、十、百、千、万……

（4）仰手手势：掌心向上，拇指自然张开，其余四指微微弯曲。根据手部状态的不同，这一手势的意义有很大的差别——手部抬高表示赞美、欢欣鼓舞、充满希望；手部平放表示索取、请求施舍；手部放低则

表示无可奈何、坦诚。

（5）俯手手势：掌心向下，其余手部状态同仰手手势。这是审慎的提醒手势，在多数情况下，朗诵者可以借此达到控场的目的。此外，这一手势还可以用于表示反对、否定之意，或者安慰、许可之意，有时也用于指示方向。

（6）手切手势：五指并拢，手掌挺直，像一把斧子一样用力劈下，表示果断、坚决排除之意。

（7）抚身手势：五指自然并拢，抚摸自己身体的某一部分。使用这种手势，以手抚胸，表示深思、谦逊等；以手抚头，表示懊恼、回忆等。

（8）拍肩手势：五指自然并拢，拍击肩膀，表示担负工作、承担责任等。

（9）拍头手势：五指自然并拢后拍头，表示突然醒悟、恍然大悟等。

（10）捶胸手势：用拳捶胸，辅之以跺脚、顿足等动作，表示愤恨、哀戚、伤悲等。

4. 管理形体动作

朗诵时的形体动作很容易被朗诵者忽视。很多朗诵者上台后，会将过多的注意力集中在声音表达上，忽视了对形体动作的管理，使得朗诵缺少韵味。朗诵过程中需要加以注意的形体动作有以下几种，大家可以打开"素材\CH08\朗诵形体动作.MP4"视频文件，跟着视频进行练习。

（1）朗诵者脚尖的指向与朗诵者传递给听众的热情度有关，如果朗诵者朗诵时脚尖的指向过偏，容易传递给听众一种"不太热情"的感觉。

（2）朗诵者朗诵时的鞠躬、点头等动作可以被理解为对听众的尊重，但超大幅度的弯腰容易给听众一种压抑的感觉。

（3）频频把手插入外衣口袋是朗诵者过于紧张的表现之一，尤其是将四指插入外衣口袋的同时将拇指留在口袋外的动作，应尽量避免出现。因为这种动作不够正式，也很不雅观。

（4）朗诵者将两只手的大拇指呈倒八字形放在身体两侧，能够营造威严感。

（5）朗诵者在朗诵过程中挺直腰杆，能够展现情绪高昂、充满自信

的状态。朗诵者朗诵时应精神抖擞,但不能过头,否则会给听众带去骄狂感。

朗诵时,朗诵者一般会选择站立姿势,不过,在一些表演朗诵、台词朗诵的过程中,朗诵者可以根据实际情况选择坐姿或其他姿势。选择坐姿朗诵时,朗诵者应挺胸收腹,精神饱满,气息下沉,同时两肩放松,脊椎、后背挺直,胸略向前方、上方挺起,腿绷直,稳定重心位置,这样,所展现的精神面貌更积极。

5. 搭配服饰

上台朗诵时,朗诵者给听众的第一印象往往与其穿着打扮有关,若朗诵者选择的服饰不符合朗诵主题,听众对朗诵者的印象会大打折扣。

(1)关于服装款式的选择,可以根据朗诵者的身材体型,分为以下四种情况。

①矮胖型朗诵者,可以选择低领、宽松、深色、轻软的服装。

②矮瘦型朗诵者,最好不要穿过于宽大或图案为大格子的上衣,可以选择浅灰色、浅黄色、褐色等有膨胀感的衣服。

③高瘦型朗诵者,宜穿带有衬肩的大披领宽松上衣。这种身材的男士很适合穿夹克,建议选择有膨胀感的颜色,也可以穿带有细格条纹或大方格的上衣,裤子不宜过于肥大。这种身材的女士不宜选择窄腰或领口很深的连衣裙,服装图案中最好不要有太多直线条。

④特殊体型的朗诵者:对于体型与常见体型有较大差异的朗诵者来说,要认真寻找适合自己的服饰风格,比如,驼背者不要穿过于板正的服装,可以选择带大领子的宽松服装,起一定的遮掩作用。

(2)关于服装颜色的搭配,朗诵者需要注意,朗诵时的着装不宜仅有单一颜色,最好在某一基础色调上求变化,但配色不要太杂,一般不超过三种颜色。另外,最好不要对所选颜色进行同比例搭配。以下两种色彩调和法,供大家参考。

①相近色色彩调和,即将色调一致,但深浅浓淡不同的颜色组合在一起。这是一种常用的、比较安全的配色方法,比如将深蓝色与浅蓝色、黄色与黄橙色进行搭配等。

②对比色色彩调和，即以一色衬托另一色，互相陪衬，相映成趣，比如用黄色配紫色、用樱桃色配天蓝色、用黄绿色配红紫色等。

（3）在进行对鞋子款式的选择时，朗诵者不宜盲目追求新潮，不仅要考虑自己的脚型与体形，还要考虑是否与朗诵内容、朗诵场景相协调。比如，脚大的朗诵者不宜穿白色的鞋子，因为白色有膨胀感，在灯光下非常显眼；女士不宜穿过高的高跟鞋，因为穿高跟鞋不仅不便于在台上长时间站立，也不利于朗诵时自如地运气、发声。朗诵时，朗诵者穿皮鞋最为常见，男士需要注意，皮鞋的颜色要与衣裤颜色相配，不要过于突兀，与此同时，要保证皮鞋干净、锃亮；穿裙子的女士，可以选择合适的长筒裤袜或连衣裙袜与皮鞋相配，裤袜的颜色以与肤色相同或稍浅一些为宜。

（4）关于饰物的选择，得体很重要。朗诵时，朗诵者要尽量少佩戴饰物，男士朗诵时一般不戴项链，女士戴项链的情况相对较多，要以小巧的款式为主。在饰物颜色、样式的选择上，需要注意与服装的颜色、样式相协调。

8.2

声临其境：为诗歌配音

朗读徐志摩的诗歌作品《再别康桥》，为诗歌进行配音。大家可以打开"素材\CH08\音频1.MP3"音频文件试听配音效果，诗歌内容如下。

《再别康桥》

轻轻的我走了，正如我轻轻的来；
我轻轻的招手，作别西天的云彩。
那河畔的金柳，是夕阳中的新娘；

波光里的艳影,在我的心头荡漾。
软泥上的青荇,油油的在水底招摇;
在康河的柔波里,我甘心做一条水草!
那榆荫下的一潭,不是清泉,是天上虹;
揉碎在浮藻间,沉淀着彩虹似的梦。
寻梦?
撑一支长篙,向青草更青处漫溯;
满载一船星辉,在星辉斑斓里放歌。
但我不能放歌,悄悄是别离的笙箫;
夏虫也为我沉默,沉默是今晚的康桥!
悄悄的我走了,正如我悄悄的来;
我挥一挥衣袖,不带走一片云彩。

8.3

声驰千里:朗诵,其实很简单

8.3.1 朗诵声音训练的四个重点

朗诵是一门绘声绘色的语言艺术,朗诵者需要有扎实的语言基本功,并在朗诵过程中做到口齿清晰、字正腔圆、声情并茂。

经过长期发展、完善,如今,对朗诵技巧的培训已经有了成熟的体系。在练习朗诵的过程中,学员要以科学理论为指导,在用声实践中客观地认识、评价自己的声音,并逐渐学会驾驭自己的声音,使之服务于表达。

朗诵声音训练,可以从气息控制、共鸣控制、口腔控制、喉部控制等方面入手,接下来,我逐一讲解。

1. 气息控制

气息控制对朗诵者来说至关重要。想拥有良好的朗诵效果,朗诵者不但要有扎实的呼吸基本功,还要有灵活使用呼吸技巧的本领,只有这样,才能从容应对内容丰富、题材广泛的朗诵稿。气息控制,一般包括偷气、补气、大吸气、提气等方法。

(1) 偷气:当句子较长,且表意过程不能中断,无法停顿换气时,朗诵者需要学会偷气。偷气时,吸入的氧气少,动作要既快且轻,不能让听众感觉出来,即快而不露地换气。

(2) 补气:当句子比较长,中间有逗号等标点符号,或感情即将转入高潮时,为了后续气息更稳定,或者有足够的气息表达更激昂的情感,朗诵者需要积蓄力量,进行补气。补气与换气相比,动作要快、用时要短,但与偷气相比,动作要慢一些、用时也相对长一些。

(3) 大吸气:大吸气的感觉与闻气味或深呼吸时的感觉相近,一般用于开始朗诵感情比较激昂或气势比较足的内容前。与大吸气类似的气息控制还有倒吸气,倒吸气一般作为一种表达技巧使用,以口吸气,并且发出吸气的声音,多用于表达惊讶、恐怖、悲伤等情感。

(4) 提气:提气,即把气提到上胸部。做提气动作时,切忌一激动气就上浮,或直接吊到嗓子眼处,一定要在提气过程中用丹田控制气息,即气息下部用丹田拉住,仅将气息上部提到上胸部。提气时的气息控制力比较强,一般用于朗诵会令听众振奋、兴奋的内容。

2. 共鸣控制

无论是进行朗诵、演讲,还是尝试播音、诵读,都需要有一定的共鸣控制力,才能达到圆润、响亮、集中发声的效果。

生活中,评价一个人的嗓音是否洪亮悦耳,是否具有穿透力,常常是看这个人对共鸣控制的掌握和运用水平如何。如果一个人的嗓音既音色优美、音量宏大,又能给听众以自然、舒展的感觉,就是良好地运用了共鸣控制。

共鸣控制可以在一定程度上起到提高音量的效果,这是因为听众听到的声音已经不是由声带颤动产生的微弱的喉原声了,而是经过共鸣器

官加工的声音。这种声音在共鸣原理上与乐器发声是一样的，比如吹奏管乐中的小号时，只吹号嘴也可以发出声音，但声音是干涩的、没有力量；加上号管再吹，就可以听到有强有弱、圆润、动听，并且会传得很远的声音，这是因为声音在号管中产生了共振，形成了共鸣。

人的声音与共鸣器官的关系也是这样的。在形式共鸣的过程中，共鸣器官对发自声带的原声进行了调节、放大，使声音变得清晰且响亮，具有"穿透力"。基于此，高效使用、科学调节共鸣器官，可以达到保护声带、延长声带寿命的效果。

生活中，很多人有这样的体会：在嘈杂的环境中，为了让别人能听到我们的说话声，我们会不自觉地提高嗓门，不久就有"失声"的感觉。这就是未能进行有效的共鸣控制造成的，优秀的用声者，使用在声带上的能量只占发声总能量的 1/5，另 4/5 的能量用于控制共鸣器官。

继续用乐器举例。在乐队的演奏过程中，不同铜管乐器的不同号管形状有不同的共振特征，从而出现小号、大号、圆号等铜管乐器的发音区别。人体共鸣器官也是如此，不仅有"扩音器"的作用，根据形状的不同，还有不同的共振特征，进而产生不同音色。因此，良好地进行共鸣控制，不仅可以提高音量，还可以丰富或改变音色。

那么，朗诵过程中，具体应该如何使用共鸣器官呢？

人体有低、中、高三个高低不同的声区，这三个声区同时是共鸣区（对于声区的介绍，可以参看本书第 4 章 4.1.3 小节）。朗诵过程中，对发声作用最大的是中声区，这就决定了朗诵时，共鸣重心应该放在喉、咽、口腔处，以口腔共鸣为主，以胸腔共鸣为辅，略带鼻腔共鸣。

3. 口腔控制

在朗诵、演讲、主持、配音等领域，口腔控制是常常被强调的一项能力，而作为口语表达的重要基本功之一，要使发出的声音成为表达思想感情的工具，吐字归音是关键一环。

强调吐字归音，实际上是在强调口腔对发音的控制。吐字归音的训练要求，可以简单概括为以下几点。

（1）准确：字音准确、规范，即"字正"朗诵者朗诵时，必须按照

普通话的语音规范吐字发音。

（2）清晰：字音清晰，让听众听明白。无论拥有多么好听的声音，如果朗诵者朗诵时吐字不清晰，很难高效传递信息。

（3）圆润：有比较丰富的泛音共鸣，让声音悦耳动听。这是对吐字归音提出的进一步审美要求，朗诵者朗诵时，应尽力将字音发得圆润、饱满。

（4）集中：字音集中，能给听众带去重点明晰的感觉，更容易抓住听众的注意力、打动人心。

（5）流畅：吐字时要轻快、接续感强，使语流顺畅无阻。在朗诵的过程中，将独立的字句合理地联结在语流中，才能帮助听众轻松地获取信息、受到感染。

4. 喉部控制

对于朗诵者来说，喉部控制极其重要，落在具体的训练方法上，就是注意对嗓音的保护。声音是在神经系统的调配下，由四部分器官共同作用产生的，分别是呼吸器官（肺、气管、支气管等）、发音器官（喉头、声带等）、吐字器官（唇、齿、舌、软腭、硬腭等）、共鸣器官（口腔、咽腔、鼻腔、胸腔等），在这些器官中，任一器官异常，都会影响发声。

为了在发声过程中自如地进行喉部控制，保护嗓音，朗诵者需要积极保健，预防喉部疾病。具体的护嗓方法，可以参看本书第4章4.3节中的内容。

8.3.2 朗诵的实用技巧

朗诵时，朗诵者一方面要透彻地把握作品内容，另一方面要合理地使用各种技巧，准确、鲜明、生动地对作品精髓进行表达。熟悉和理解作品是"传情"的必要前提，而"传情"的具体手段，是朗诵技巧。

朗诵技巧是成体系的，需要加以学习与训练的，包括但不限于朗诵时的基调、语气、语势、语速、句调、停顿、连接、重音、节奏等，每一要素下包括很多具体内容。

以"句调"为例,句调有平调、升调、降调、曲调四种类型,不同类型的句调用以表现不同的语气——表现陈述、说明、庄重、悲痛、冷漠等语气时用平调;表现提问、反问、号召、惊讶等语气时用升调;表现坚决、肯定、恳求等语气时用降调;表现怀疑、气愤、讽刺、双关等语气时用曲调。

如果加入语速,句调与语气之间的关系会更加具体——平调配合较快语速,可以表现冷漠语气,配合较慢语速,表现的则是庄重语气;曲调配合较快语速,可以表现气愤语气,配合较慢语速,表现的则是感叹语气。

此外,句调与语势也有关系——平调,句子语势平稳舒缓,没有显著的高低升降变化;升调,句子语势前低后高,句末音节稍稍上扬;降调,句子语势前高后低,句末音节低弱且短促;曲调,全句调势高低有曲折变化,有的句头、句尾低,句身高,有的句头、句尾高,句身低,有的则呈"低、高、低、高"或"高、低、高、低"式语势变化……

接下来,配合实例对常用的朗诵技巧进行讲解。

1. 善用语势进行控场

语势是在朗诵过程中产生的,从语句的起首开始,经过句腰,直到句尾,形成语峰和语谷。根据语峰和语谷位置的不同,不同类型的语势积极地影响着朗诵者的心理节奏和情感幅度,助力良好的朗诵效果。

语势的变化是通过声音的高低、强弱、长短,以及音色调整综合表现的,朗诵不同的语句时有不同的语气,自然会形成不同的语势。

一般来说,语势分为以下五种类型,大家可以打开"素材\CH08\音频8.MP3"音频文件,试听实例的朗诵效果。

类型一　波峰型语势

全句语势像一座山峰,句子首尾轻低,句腰突起成峰。峰巅不一定只有一个,但一定有一个最高峰。进行整个句子的朗诵时,朗诵者往往有一个比较完整的情绪起伏。进行该语势表达时,波峰处的词语应该重读。

下次我↑一定来!

这是他的↑梳子。

类型二 波谷型语势

与波峰型语势相反，该语势形如波谷，句首句尾高，句腰在谷底，朗诵时常常有一种尚未完结的紧张感，重读一般在句首或句尾。进行该语势表达时，声音多徐缓、低弱。

这↑就是你的↓杰作↑。
那↑就是你们的↓班花↑？

类型三 起潮型语势

语势由低向高，层层突起，形成几座逐渐高升的峰峦。进行起潮型语势表达时，绝不是字字高、词词高，语调应曲折如步步登山，有轻微高低起伏但整体向高。

你看，一个倒下去↑，千万个站起来↑！

类型四 落潮型语势

语势逐步下行，情感的动势渐趋平稳。进行该语势表达时，下行趋势绝非字字下行、词词下行，而是曲折进行但整体下行的。

雨↑渐渐小了↓，风↑也停了↓，人们陆续离开了广场。

类型五 半起型语势

有一些语句，语势在起峰的中途停止，似欲行又止、空悬不坠、引而不发，但起势的趋向已形成，声音好像被拦腰截断，气息未送完，让听众在心理和情感上产生期待。进行半起型语势表达的，以疑问句和感叹句为多。

大爷↑，您找谁？

2. 善用语调助力情感表达

语调，即说话的腔调，通过发声时声音的高低升降、语速的快慢缓急来表现。在朗诵过程中使用不同的语调，不仅是准确传递句子思想感情的需要，也是实现句子的交际功用不可或缺的语音手段。

语调是情感的产物，具有明显的感情色彩，对于某个音调，不能单独归入某一音节进行理解，必须放在整个语句甚至语段中感受其起伏变化。

一般来说，语调分为以下四种类型，大家可以打开"素材\CH08\音频 9.MP3"音频文件，试听实例的朗诵效果。

类型一　上扬调

一般指语流状态由低向高升起，句尾音强且向上扬起的语调，常用于表示疑问、激动、号召、呼唤等情感。

　　　　你以前吃过吗↑？
　　　　你怎么能这样骂他们呢↑！

类型二　下抑调

一般指语流状态由高向低运动，句尾音下降的语调，常用于表现感叹、请求、痛苦、愤怒等情感。

　　　　少东家，您就行行好吧↓！
　　　　这个技术难关，我们是可以攻克的↓。

类型三　平直调

一般指语流状态平稳直线运动的语调，常用于表现庄严、冷漠、麻木等情感。

　　　　广场上，陆陆续续聚满了身着奇装异服的少年。
　　　　想在我这儿敲诈一笔，没门儿。

类型四　曲折调

一般指语流状态起伏曲折，由高而低再扬起，或由低而高再降下的语调，全句表现出上升和下降交替进行的曲折变化，常用于表现讽刺、暗示、双关、反讽等情感。

你对↑，你都对↓，你一点问题都没有↑！

3. 合理控制朗诵节奏

节奏，是语言的存在形式之一，是语速的具体体现，是朗诵语流在有抑扬顿挫、轻重缓急变化的运动中出现的时快时慢、时紧时松的状态。在实际朗诵中，朗诵语流可以通过承续、主次、分合、对比等多层次、多侧面的立体变化，形成有序律动，进而形成朗诵节奏，辅助信息的高效传递。

一般来说，节奏的呈现形式有以下六种，大家可以打开"素材\CH08\音频7.MP3"音频文件，试听实例的朗诵效果。

形式一　轻快型

多连少停，多轻少重，语流轻快。

盼望着，盼望着，东风来了，春天的脚步近了。

形式二　凝重型

多停少连，多重少轻，语流平稳凝重。

当蜘蛛网无情地查封了我的炉台，当灰烬的余烟叹息着贫困的悲哀。

形式三　低沉型

停顿多且长，语调多抑，句尾沉重。

周总理，我们的好总理，你在哪里啊，你在哪里，你可知道，我们想念你

形式四　高亢型

多重少轻，语气高昂，语速稍快，节奏较紧。

这就是白杨树，西北极普通的一种树，然而决不是平凡的树！

形式五　舒缓型

多连少停，声音清亮，语气舒展。

撑着油纸伞，独自彷徨在悠长、悠长，又寂寥的雨巷。

形式六　紧张型

多连少停，多重少轻，节奏拖长。

暴风雨！暴风雨就要来啦！这是勇敢的海燕，在怒吼的大海上，在闪电中间，高傲地飞翔。

4. 善用重音强调关键内容

重音现象指朗诵、说话时，根据语句目的和感情需要，将句子中的某些词语念得比较重的现象，一般可以通过增加声音强度来体现。

使用重音是体现语句目的、强调句中感情的重要手段。朗诵者要从实现传播目的、传播愿望的高度，在对创作依据全面理解、感受的基础上，深入创作依据的脉络中，明确具体语句在全篇稿件中所处的位置和所占的分量，确定语句重音。

一般来说，重音可以分为三类，包括语法重音、强调重音和感情重音。

第一类　语法重音

在不涉及特殊思想和感情的情况下，根据语法结构的特点，重读句子的某些成分，这些成分即为句子的语法重音部分。

语法重音的位置比较固定，常见的规律如下。

（1）重读短句子里的谓语部分。

（2）重读动词或形容词前的状语部分。

（3）重读动词后由形容词、动词及部分词组充当的补语部分。

（4）重读名词前的定语部分。

（5）重读代词部分。

（6）如果一句话里的句子成分较多，重读不止一处，往往优先重读定语、状语、补语等连带成分。

第二类 强调重音

为了传递某种特殊的情感、强调某种特殊的意义，故意将一些音发得比较重，以使之引起听者注意，由此出现的重音叫作强调重音。应该在什么地方使用强调重音并没有太多规律，主要受说话的环境、内容和感情影响。同一句话，选择的强调重音不同，表达的意思往往也不同，下面给出一个实例（引号内的内容为强调重音所在），大家可以打开"素材\CH08\音频5.MP3"音频文件，试听实例的朗诵效果。

"我"去过上海。（回答"谁去过上海？"）

我"去过"上海。（回答"你去没去过上海？"）

我去过"上海"。（回答"北京、上海这两个城市，你去过哪儿？"）

补充了解 强调重音和语法重音的区别

（1）从重音效果上看，语法重音带给听众的感觉只是音量较大，强调重音不仅音量较大，还会带给听众深刻的印象。

（2）从出现的位置上看，强调重音可以与语法重音重叠，这时，语法重音服从于强调重音，只要把音量再提高一些就可以了。有时，强调重音和语法重音会出现在不同的位置上，遇到这种情况，读强调重音时的音量要大于读语法重音时的音量。

（3）从确定重音位置的难易程度上看，语法重音比较容易被找到，在一句话中，往往可以根据语法结构的特点确定语法重音的位置，而强调重音的位置确定与朗诵者对作品的钻研程度、理解程度紧密相关。

因此，朗诵前，朗诵者要认真钻研作品，正确理解作者意图，较快、

较准地找到强调重音所在。

> **第三类** 感情重音

为了表达强烈的情感而着重强调的部分，叫作感情重音。

感情重音大部分出现在情绪激动或高昂、表达节奏强烈的位置，如在表达兴奋、激动、愤怒、欣喜等情感的句子中。感情重音的作用在于使语言色彩丰富，语势强烈，听起来真切感人。下面给出两个介绍感情重音的实例（引号内的内容为感情重音所在），大家可以打开"素材\CH08\音频6.MP3"音频文件，试听实例的朗诵效果。

你这个人"真不是东西"。（重音处表示愤怒至极，充满厌恶。）

这难道是"真的"？（重音处表示惊讶、不敢置信。）

感情重音的位置不像语法重音和强调重音一样稳定，有时，感情重音会与语法重音或强调重音重合，朗诵这种双重重音时，需要适当提高音量。

5. 善用停顿及停连

停顿，指朗诵中语流的停歇。从生理方面看，停顿是朗诵者的需要，朗诵者在朗诵时需要换气，这便形成语流的自然停歇；从表情达意方面看，停顿是优化表达效果的需要，通过停顿，可以更清晰、更高效地表达内容，更鲜明、更强烈地体现情感。

适当的停顿可以调整语言节奏、增强表达力度，在朗诵时经常用到。那么，如何用好停顿呢？需要先了解停顿的分类。

> **第一类** 语法停顿

语法停顿，指与句子成分之间的语法关系有关的停顿，如句中主谓之间、述宾之间，以及修饰词、限制词与中心词之间的停顿，对于复合句和段落来说，还有分句之间、段落层次之间的停顿。大家可以打开"素材\CH08\音频2.MP3"音频文件，试听实例的朗诵效果。

冬天／已经来了，春天／还会远吗？（主谓之间的停顿）

远远的／街灯明了。（限制词与中心词之间的停顿）

第二类 逻辑停顿

逻辑停顿，指为准确表达语意、揭示语言内在联系而形成的语流停歇。逻辑停顿不受语法停顿的影响，没有明确的符号标记，往往由表达的内容与语境决定。逻辑停顿被称为无形的标点符号，有并列性停顿、照应性停顿、强调性停顿等多种停顿方式。大家可以打开"素材\CH08\音频3.MP3"音频文件，试听实例的朗诵效果。

乒乓球两毛五/十个。

乒乓球两毛/五十个。

第三类 感情停顿

感情停顿，指为了突出某种情感而设计的语流停歇，通常出现在情感表达强烈处。在感情停顿的地方，朗诵者常需要配合使用感情重音、急促呼吸或屏住气息等方法，表现强烈的情感色彩。大家可以打开"素材\CH08\音频4.MP3"音频文件，试听实例的朗诵效果。

一脚踏进昆明，心/都醉了。（表示高兴）

他如此/欺人太甚，他/太不像话了。（表示气愤）

多么可爱的小生灵啊！对人一无所求，给人的/却是极好的东西。（表示赞颂）

了解停顿的分类后，再来明确停顿的方法，以便更好地掌握停顿的使用技巧。常用的停顿方法有四种，分别为慢停法、快停法、强停法、拖停法。

方法一 慢停法

停顿缓缓而来，声断气连，音断意不断。

风流啊，风流啊！什么/是风流？（徐徐停顿，表示对"风流"含义的探寻。）

方法二 快停法

在短时间内收声敛气，快速停顿。

快看,蛇/在那儿!(快速停顿,表示恐惧、受惊吓。)

方法三　强停法

屏住呼吸,中断气息,一字一顿地将字词送出。

医生强忍悲痛,说:"焦裕禄同志/恐怕最多/只有二十几天了。"(强停处,表达对焦裕禄同志的无比尊敬,和因病情难控而充满惋惜的情感。)

方法四　拖停法

停顿节拍相对拖长,自停顿小节的前一个字起,声音由高到低,缓缓收敛,乃至声、气全停,营造空谷回音之感。

北国/风光,千里/冰封,万里/雪飘。(长停后续起,第一个音节起声响亮,表现雄浑、豪放的气势。)

除了单纯的停顿之外,还有一种由停顿衍生的更高级的实用技巧,叫作停连——停,指停顿;连,指连接。有停顿,有连接,才能更好地传情达意。

在朗诵中,层次之间、段落之间、语句之间、词组之间……有声语言间,总有休止、中断的地方,时间有长有短,都属于停顿。而那些不休止、不中断的地方,特别是文字稿件中有标点符号,朗读过程中却不休止、不中断的地方,就是连接。停顿和连接都是在有声语言行进过程中表达语意、抒发感情的方法,究竟在哪里停顿,在哪里连接,要根据稿件内容,联系上下文决定。

8.4

声情并茂:朗诵练习

8.4.1 古典诗词朗诵练习

朗诵古典诗词《竹石》,进行朗诵练习。大家可以打开"素材\CH08\音频10.MP3"音频文件,试听理想的朗诵效果。

《竹石》

咬定青山不放松,立根原在破岩中。
千磨万击还坚劲,任尔东西南北风。

8.4.2 现代诗词朗诵练习

朗诵现代诗词《致橡树》,进行朗诵练习。大家可以打开"素材\CH08\音频11.MP3"音频文件,试听理想的朗诵效果。

《致橡树》

我如果爱你——
绝不像攀援的凌霄花,
借你的高枝炫耀自己;
我如果爱你——
绝不学痴情的鸟儿,
为绿荫重复单调的歌曲;
也不止像泉源,

常年送来清凉的慰藉；
也不止像险峰，
增加你的高度，衬托你的威仪。
甚至日光。
甚至春雨。
不，这些都还不够！
我必须是你近旁的一株木棉，
作为树的形象和你站在一起。
根，紧握在地下；
叶，相触在云里。
每一阵风过，
我们都互相致意，
但没有人，
听懂我们的言语。
你有你的铜枝铁干，
像刀，像剑，
也像戟；
我有我红硕的花朵，
像沉重的叹息，
又像英勇的火炬。
我们分担寒潮、风雷、霹雳；
我们共享雾霭、流岚、虹霓。
仿佛永远分离，
却又终身相依。
这才是伟大的爱情，
坚贞就在这里：
爱——
不仅爱你伟岸的身躯，
也爱你坚持的位置，
足下的土地。

8.4.3 散文朗诵练习

朗诵散文《春》,进行朗诵练习。大家可以打开"素材\CH08\音频12.MP3"音频文件,试听理想的朗诵效果。

《春》

盼望着,盼望着,东风来了,春天的脚步近了。

一切都像刚睡醒的样子,欣欣然张开了眼。山朗润起来了,水涨起来了,太阳的脸红起来了。

小草偷偷地从土里钻出来,嫩嫩的,绿绿的。园子里,田野里,瞧去,一大片一大片满是的。坐着,躺着,打两个滚,踢几脚球,赛几趟跑,捉几回迷藏。风轻悄悄的,草软绵绵的。

桃树、杏树、梨树,你不让我,我不让你,都开满了花赶趟儿。红的像火,粉的像霞,白的像雪。花里带着甜味儿;闭了眼,树上仿佛已经满是桃儿、杏儿、梨儿。花下成千成百的蜜蜂嗡嗡地闹着,大小的蝴蝶飞来飞去。野花遍地是:杂样儿,有名字的,没名字的,散在草丛里,像眼睛,像星星,还眨呀眨的。

"吹面不寒杨柳风",不错的,像母亲的手抚摸着你。风里带来些新翻的泥土的气息,混着青草味儿,还有各种花的香,都在微微润湿的空气里酝酿。鸟儿将窠巢安在繁花嫩叶当中,高兴起来了,呼朋引伴地卖弄清脆的喉咙,唱出宛转的曲子,与轻风流水应和着。牛背上牧童的短笛,这时候也成天在嘹亮地响。

雨是最寻常的,一下就是三两天。可别恼。看,像牛毛,像花针,像细丝,密密地斜织着,人家屋顶上全笼着一层薄烟。树叶子却绿得发亮,小草也青得逼你的眼。傍晚时候,上灯了,一点点黄晕的光,烘托出一片安静而和平的夜。乡下去,小路上,石桥边,有撑起伞慢慢走着的人;还有地里工作的农夫,披着蓑,戴着笠的。他们的草屋,稀稀疏疏的,在雨里静默着。

天上风筝渐渐多了，地上孩子也多了。城里乡下，家家户户，老老小小，他们也赶趟儿似的，一个个都出来了。舒活舒活筋骨，抖擞抖擞精神，各做各的一份事去。"一年之计在于春"，刚起头儿，有的是工夫，有的是希望。

春天像刚落地的娃娃，从头到脚都是新的，他生长着。

春天像小姑娘，花枝招展的，笑着，走着。

春天像健壮的青年，有铁一般的胳膊和腰脚，他领着我们上前去。

8.4.4 小说、故事朗诵练习

朗诵故事《轻轻的一声叮咛》（节选），进行朗诵练习。大家可以打开"素材\CH08\音频13.MP3"音频文件，试听理想的朗诵效果。

《轻轻的一声叮咛》（节选）

出差在外，在一农家借宿一夜，放亮时又踏上一段新路。一阵积水响，老大娘追出来，拿着一把她女儿的小花伞："带上……"看她那慈祥的目光，霎时，我像是听见了母亲的叮咛。

路上果然下了大雨，许多人在树下、店旁躲雨，我撑开那把伞，照旧走着，一种说不清却感人至深的温暖和情感洋溢在我的周围。

途中的一天晚上，我在招待所翻书，读到一篇名为《母性》的文章：

我和太太在马来西亚槟榔屿参加一个游览团体。向导带我们到橡胶园参观割胶。一个男童爬上一棵椰树，正打算用弯刀割下一个椰子，他母亲便在附近房子里叫嚷。

我告诉太太："她说'孩子，小心啊，别把手指割掉'。"

向导惊讶地问："原来你懂马来话？"

我答："我不懂，不过我了解母亲的叮咛。"

出差回单位后，我把自己伞下的感受和这则故事说给一位长辈听，

他的眼睛似乎有些湿润,他说他的母亲早已过世,但母亲那句"好好工作,注意身体"的嘱咐,一句最平常不过的话,伴随他走过了风风雨雨四十年,成了母亲最珍贵的遗产。

我感动至极,想起了我的母亲。小时候去上学时,她总在我出门时给我整理好凌乱的衣服并轻轻地叮咛:"走好,听老师话。"

第 9 章

演讲声音训练技巧

无论是在生活中,还是在工作中,得体的自我表达都非常重要,因为这是他人了解我们思想的最主要途径。为什么有些人站在聚光灯下时能滔滔不绝地发表演讲,有些人则一被众人围观就脸红心跳、说话结结巴巴呢?会讲、敢讲并不是与生俱来的能力,大多数人,都可以通过训练提升自身的演讲能力!

9.1

声八心通：演讲，是可以练的

9.1.1 影响演讲水平的障碍点

无论是在生活中，还是在工作中，学会自我表达都是一件很重要的事情。在如今这样每个好想法都有潜在价值的时代，人们的表达意愿显著提升，而演讲是最具观赏性和传播性的表达方式之一，因此，学会演讲是很有必要的。

那么，什么是演讲呢？

演讲，又叫讲演或演说，指在公众场合，以有声语言为主要手段，以体态语言为辅助手段，针对某个具体问题，鲜明、完整地发表自己的见解和主张，阐明事理或抒发感情，进行宣传鼓动的一种语言交际活动。通过定义可以看出，进行演讲时，除了单纯地讲之外，还需要配合肢体语言的表达、眼神的交流等，简单地说，演讲是口、手、脸共同参与的"多媒体式"表达方式。

大家可以回想一下，在学校时上台发言、刚入职时做自我介绍、工作后在会上讲解PPT……在这些情境中，你是否曾感到恐惧？即使是老师、主持人、演说家，这些长年站在讲台上、舞台中央、聚光灯下的人，刚刚入行时，也难免会感到紧张、害怕。由此可见，害怕演讲并不是个别现象。

想提升演讲能力，要先找出影响演讲水平的障碍点，逐一攻破。一般来说，影响演讲水平的障碍点主要有四个，接下来逐一介绍。

1. 胆子小

演讲前会感到恐惧，这是胆子小惹的祸。根据我对学员的观察，90%左右的人在演讲时遇到的最大的问题就是胆子小。面对众多听众时，很多人内心会产生恐惧，这是一种正常现象，而带着恐惧站在演讲台上时，

人体会出现一系列生理反应，如以下四种。

（1）喉部肌肉和肩部肌肉紧张，导致气息虚浮，难以发声，肩膀也会不自觉地耸起。

（2）唇舌肌肉紧张，舌头僵硬，导致说话结巴。

（3）面部肌肉紧张，导致面部表情难以控制，听众难以被带入倾听状态。

（4）在演讲台上大脑一片空白，忘记所要讲的内容。

如果出现了这四种反应，基本可以判断演讲者处于过度紧张的状态。那么，这种过度紧张的状态该如何缓解呢？大家可以参看本书第 3 章 3.1 节"你为何害怕当众发言"的内容。

2. 声音小

很多人认为，说话声音小是天生的，很难通过后天练习改变。这种想法是错误的，说话声音小通常是以下五种原因造成的：不会科学用气、发声；说话时对音量控制不佳；因为觉得自己的声音不好听而不敢正常说话；说话时间久了，嗓子干哑；吐字不清晰，说话不利索。

遇到这一问题的读者可以参看本书第 2 章 2.1 节"发声时的常见问题"和第 4 章 4.1 节"如何科学发声"，调整、优化自己的发声方法，进而提高说话时的音量。

3. 感情少

演讲是需要语言、肢体表达和眼神交流同步进行的"多媒体式"表达方式，所以演讲者在演讲时，并不是将演讲稿念出来或背出来就可以，还要有感情地将听众带入演讲氛围，提高信息传递的效率。

感情少是很多人在刚开始接触演讲时会遇到的问题，遇到这一问题，通常是以下三个原因造成的：不善于调动感情；叙述时没有重点；所讲的内容没有吸引力。

其实，演讲和朗诵在表达上有着共通之处，因此，遇到这一问题的读者可以参看本书第 8 章 8.3 节"朗诵，其实很简单"，进行学习、提高。

4. 见识少

演讲是演讲者向听众表达观点、传递信息的方式，若演讲者演讲的

内容过于混乱或单一，难免会让听众觉得自己难以在这场演讲中学到知识，同时认为演讲者见识少、水平有限。听众产生负面感觉，通常是以下三个原因导致的：演讲者逻辑混乱；演讲结构缺乏条理；演讲内容没有营养。

想解决这一问题，演讲者可以在进行演讲准备时，多收集一些与演讲主题相关的资料，并且进行适当的筛选。这些资料，可以是与演讲主题相关的故事，也可以是名人名言，使用得恰当，都会让演讲内容更加有深度。

9.1.2 影响声音洪亮程度的要素

演讲中，演讲者一般都有麦克风可以使用，但是演讲效果依然千差万别，有的演讲结束后听众还意犹未尽，有的演讲进行时听众便昏昏欲睡。为什么？与演讲者的声音是否洪亮、是否有感染力高度相关。声音洪亮是保证演讲效果的前提，想让自己的声音更加洪亮，需要对影响音质的基本要素加以了解，比如响度、音高、共鸣。

1. 响度

响度，即声音的音量。自如地控制自己声音的响度对大多数人来说并不容易，那么，应该如何塑造响亮的声音呢？发声者的吸气量很关键。只有增加吸气量，才能发出响亮的声音。

本书第 4 章 4.1 节 "如何科学发声" 中介绍了用丹田发声的技巧，发声者掌握丹田发声技巧，学会轻松且有力地呼吸，并在说话或唱歌时坚持使用这种呼吸方式，就能发出响亮的声音。

2. 音高

音高，即声音的高度，指各种音调高低不同的声音，人声的音高由声带的长度和厚度决定。严格地说，人体声带的长度和厚度无法改变，这决定了人们无法改变自身声音的音高。然而，声带是有弹性的，可以小幅度地拉长，通过训练，可以调整声带的状态，让声音更高亢或更低沉。

除此之外，声带还能做到上半部或下半部单独振动，从而缩小振动范围、改变音高。要发出高亢的声音，需要保持声带下半部静止，仅上半部振动，而要发出低沉的声音，需要轻轻拉长声带。

音高和洪亮有力的声音之间有什么关系呢？声音在保持自然音高时最响亮，过高或过低，响度都会降低。因此，想发出洪亮有力的声音，要加强对气息的控制，尽量用接近自然音高的声音说话。

3. 共鸣

共鸣，类似回声，一般分为以下三种。

（1）咽腔共鸣，空气主要在咽部振动。比如，发"ha"音时，把手置于喉部，能清晰地感觉到振动。

（2）口腔共鸣，空气主要在口腔中振动。"pa""la""ka""va""tha""ta"等，都是口腔共鸣音。

（3）鼻腔共鸣，声音主要在鼻腔产生共鸣。发"ma""na"等声音时，都要用到鼻腔共鸣。

说话时，这三种共鸣都会涉及，大家可以通过训练，提高对共鸣部位的控制能力，从而呈现不同的声音。

总之，想发出响亮有力、共鸣十足的声音，需要合理控制气息，用自然音高说话，同时善用口腔共鸣，辅以鼻腔共鸣和喉部共鸣。

相关内容，本书第 4 章 4.1 节"如何科学发声"中有详细介绍，大家可以前往查阅。

9.2

声临其境：名人演讲

朗读诺贝尔文学奖获得者厄尼斯特·海明威的演讲稿《孤寂的生涯》（译文），为演讲稿进行配音。大家可以打开"素材\CH09\音频 1.MP3"音频文件试听配音效果，演讲稿内容如下：

《孤寂的生涯》（译文）

 我不善辞令，缺乏演说的才能，只想感谢诺贝尔评奖委员会的委员们慷慨授予我这项荣誉。

 没有一个作家，当他知道在他以前不少伟大的作家并没有获得此项荣誉的时候，能够心安理得地领奖而不感到受之有愧。这里无须一一列举这些作家的名字，在座的每个人都可以根据自己的学识和良心提出自己的名单来。

 要求我国大使在这儿宣读一篇演说稿，把一个作家心中所感受到的一切都说尽是不可能的。一个人作品中的一些东西可能不会马上被人理解，在这一点上，他有时是幸运的，但是久而久之，它们终究会十分清晰起来，根据它们以及作家所具有的点石成金本领的大小，作品会使作家青史留名或被人遗忘。

 写作，在最成功的时候，是一种孤寂的生涯。各种各样的作家组织固然可以排遣作家的孤独，但我怀疑它们未必能够促进作家的创作。一个在众人簇拥中成长起来的作家，自然可以免除孤苦寂寥之虑，但他的作品往往流于平庸。而一个在孤寂中独自工作的作家，假如他确实不同凡响，他就必须天天面对永恒的东西，或者面对永远缺乏永恒的状况。

 对于一个真正的作家来说，每一本书都应该成为他继续探索那些尚未到达的领域的新起点。他应该永远尝试去做那些从来没有人做过或者他人没有做成的事，这样他才有获得成功的机会。

 如果已经写好的作品，仅仅换一种方法就可以重新写出来，那么文学创作就显得太轻而易举了。我们的前辈大师们留下了伟大的作品，正因为如此，一个普通作家常常被他们逼人的光辉驱赶着远离他可能到达的地方，陷入孤立无援的境地。

 作为一个作家，我讲得已经太多了。作家应当把自己要说的话写下来，而不是讲出来。

 再一次谢谢大家了。

9.3

声驰千里：好声音训练

9.3.1 如何让声音更加洪亮清晰

每个人都渴望拥有洪亮清晰的声音，为此，很多人试过各种不同的方法，有的方法有用，有的只是假把式。

洪亮的声音一般指音量大、响度高，而且音调变化丰富、音色浑厚的声音。天生拥有这样的声音固然很好，如果没有也没关系，因为通过后天训练，这样的声音是能够被塑造的。想同步训练声音的响度、音高和共鸣，大家可以尝试进行以下练习。

建议大家第1周和第2周先进行响度练习、音高练习和共鸣练习，第3周再开始进行集中练习。

1. 响度练习

（1）响度交替变化练习①。首先，深吸一口气，小声地从1数到5。然后，用能发出的最大的声音，从6数到10。以此类推，每数5个数字变化一次声音响度，一直数到50。练习过程中，在必要处快速吸气。

（2）响度交替变化练习②。从1数到50，每数一个数字变化一次声音响度，即小声地数1，大声地数2，小声地数3，大声地数4……以此类推，一直数到50。练习过程中，在必要处快速吸气。

（3）响度递增/递减练习。从1数到50，开始时用最小的声音，过程中逐渐提高声音响度，直到用最大的声音发声。完成后，休息片刻，重新从1数到50，这次声音响度由大变小，直至发出虚声。练习过程中，在必要处快速吸气。

2. 音高练习

（1）音高交替变化练习①。深吸一口气，先用低音从1数到5，再用高音从6数到10。以此类推，每数5个数字变化一次高低音，一直数

到50。练习过程中，在必要处快速吸气。

（2）音高交替变化练习②。从1数到50，每数一个数字变化一次高低音，即用低音数1，用高音数2，用低音数3，用高音数4……以此类推，一直数到50。练习过程中，在必要处深吸气。

（3）音高递增/递减练习。从1数到50，从最低音开始，逐渐升高，直到发出能发出的最高音（类似于音阶"do""re""mi""fa"）。完成后，休息片刻，重新从1数到50，这次音高逐渐降低，直至发出最低音。练习过程中，在必要处快速呼气并深吸气。

3. 共鸣练习

（1）咽腔共鸣练习。从1数到50，以咽腔共鸣为主进行发声，这一练习能使音色更丰富。

（2）口腔共鸣练习。从1数到50，以口腔共鸣为主进行发声，尝试发出带有回声的特殊声音。

（3）鼻腔共鸣练习。从1数到50，以鼻腔共鸣为主进行发声，尝试发出带有鼻音的声音。

需要注意的是，完成这三个练习的过程中，都需要快速深吸气。

4. 集中练习

读一份报纸或一篇演讲稿，用响度不同的声音交替发声，即先小声读一句话，再大声读下一句话。音高练习和共鸣练习也是如此，频繁变化声音状态。这些练习能有效改善声音弹性，进而美化声音。

不知大家是否注意过，我们的气息有一个不易察觉的流通线路，比如打呼哨时，声音很响亮，是因为气息畅通无阻。说话时也是这样，要尽量让自己的气息畅通，沿着口腔内部的中纵线穿透而出，这样声音必然响亮。

想处理好"畅"与"阻"的关系，必须进行共鸣训练。以下介绍几种简单易行的共鸣训练方法。

（1）放松喉头练习。选择一个旋律，跟着旋律发"哼"音，逐步放

松喉头。

（2）鸭叫声练习。挺软腭，口腔张开，呈圆筒状，一边发"ga"音，一边仔细体会。共鸣效果好，"ga"音清亮、悦耳，共鸣效果不好，"ga"音枯燥、刺耳。

（3）牛叫声练习。交替发二声和四声的"嗯"音，类似打电话的"嗯？"（表"什么？"时的疑问音）和"嗯！"（表"明白了！"时的肯定音），锻炼发声气息。

（4）气息练习。口腔张开，呈圆筒状，持续地发"啊"音，锻炼发声气息。

（5）鸣笛练习。模拟汽笛长鸣声，即发"di"音，先平行发音，再由大到小或由小到大变化发音。

（6）扩胸发声练习。做扩胸运动，同时发尽量高亢或低沉的声音。

（7）气泡音练习。双唇轻轻闭合，用轻匀的气流冲击声带，使之发出细小的抖动声。

（8）音阶练习。读一份报纸或一篇演讲稿，在自己的音域内，先用最低音发声，一级一级地升高，升至最高点后一级一级地下降，降至最低点后再一级一级地升高，如此高低交替，逐步提高对声音的控制力。

（9）夸张发声练习。选择韵母较多的词语或成语，运用共鸣技巧，做夸张的发声练习，将字音咬至最准，比如清正廉洁、英勇顽强。

（10）大声呼唤练习。假设朋友在离自己100米远的地方，对他大声呼唤："张——师——傅——，快——回——来——！那——里——危——险——，快——离——开——！"

9.3.2 如何调整演讲状态

胆子小、声音小、感情少、见识少，这是影响演讲水平的四个障碍点，找到影响演讲水平的障碍点后，接下来要做的就是攻克这些障碍点，让演讲水平更上一层楼。

对于"见识少"这一障碍点来说，想攻克，是需要长期、持续下苦

功的,必须在日常生活中有意识地丰富自己、增长见识,因为有"输入",才有"输出"。对于其他三个障碍点来说,则有行之有效的方法,可以迅速提高相关能力。

1. 增强胆量

增强胆量可以分四步进行。

第一步 练微笑——保持笑容

(1)对着镜子发"饮"音,一边发音,一边比剪刀手。

(2)对着镜子咬筷子,练习标准笑容。

(3)练习时,回想一些开心的事情。

第二步 练眼神——目光坚定

(1)增强眼部肌肉的力量,具体而言,有以下四种方法。

①**转动眼球法**。这种方法较为常用,先顺时针转动眼球,再逆时针转动眼球,每转到正上、正左/正右、正下、正右/正左方向时,定睛1～3秒钟。顺时针、逆时针各转动一次为一组,坚持做6～9组,可以很好地增强眼部肌肉的力量。

②**瞪眼法**。先将眼睛缓慢地睁大,上眼皮努力向上提起,坚持5～10秒,再将眼睛缓慢地闭上,休息片刻。一睁一闭为一组,间隔3～5秒后做第2组,每次做10～15组,每天练习3～5次。

③**远眺法**。眺望远方,不要眨眼,5～10秒后缓缓地将目光收回。这一练习可以多次进行,不仅能够锻炼眼部肌肉,也能够缓解眼睛疲劳,起到保护视力的作用。

④**环视法**。有节奏或周期性地扫视听众,从左方扫到右方,再从右方扫到左方,或者从前排扫到后排,再从后排扫到前排。视线弧形移动,几个弧形构成一个整体环形。使用这种方法时,要注意环视过程中视线的过渡,由于视线变化跨度大,难免出现为移动视线而移动视线的情况,处理时要注意视线的衔接。

（2）看着镜子中的自己讲话，练习直视某处时目光不飘。

（3）将镜子中的自己想象成演讲时坐在台下的听众，练习眼神交流。

第三步　练站姿——腰杆笔直

（1）上台后停三秒，站稳后再开始说话。

（2）身体要直，腰要挺，腿并拢，如图9-1所示。

图9-1　站姿图

第四步　练底气——胸有成竹

（1）充分熟悉稿件，做到心中有数。

（2）学会气沉丹田，科学运用气息。

2. 优化发声

优化发声可以尝试练声五步法，五步分别为提颧肌、打牙关、挺软腭、松下巴、声挂前腭，接下来分步骤详细介绍。

第一步　提颧肌

颧肌稍带紧张感，向外上方稍稍提起。做这一动作时要保持正确的唇形，呈"似微笑"状态。

第二步 打牙关

打牙关,即拉开上下后牙间的距离。这样做是为了纵向扩大口腔容积,动作的重点在于上牙出力而非下牙用劲。

第三步 挺软腭

挺软腭也是为了扩大口腔容积,软腭挺起时肌肉稍变硬,能够在一定程度上反射声音。但要特别注意,发力点还是在口腔中的上半部分,不是向下压舌面,练习时可以寻找"半打哈欠"的感觉。

第四步 松下巴

下巴紧张会导致舌根紧张和喉头紧张,进而导致发声吃力,声音发紧,有意识地放松下巴能够使发声吐字更加自如。发声时,下颌向内微收,开合动作尽量自然,初练时可以先用手扶住下巴,放松肌肉,再缓缓抬头,打开口腔,片刻后缓缓低头并闭口,体会松下巴的感觉。

第五步 声挂前腭

硬腭的前部是字音的着力位置。声挂前腭即喉部发出的声束经咽腔沿上腭中纵线前行,向硬腭前部流动、冲击,使字音有挂在硬腭前部的感觉,并经上唇冲出口腔。这样发出的声音集中、清亮、穿透力强,且发声省力。

如图 9-2 所示,是练声五步法示意图。

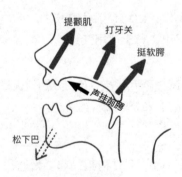

图 9-2 练声五步法

3. 丰富感情

人是有感情的动物,感情在演讲中起着重要的作用,因为在演讲的过程中,听众的注意力是否集中、理解和记忆是否高效,很大程度上是由感情因素决定的。

一场演讲,无论内容如何丰富,语言如何准确、清晰、简洁、明了,只要缺乏感情表达,就很难打动听众,因此,演讲者必须在演讲中注入充沛的感情,达到以情动人的效果。

演讲中,演讲者可以通过肢体动作、面部表情、语调高低、口气轻重、语速快慢等变化表情达意,这些表情达意的方法都有技巧可循,能够通过反复练习获得能力的提高。

想在演讲中流露出更多感情,可以多做以下练习。

(1)对着镜子练习对表情的控制,交替表现高兴、难过、激动等情绪。

(2)选择一篇演讲稿,反复阅读,在阅读的过程中,一定要发声,不要默念,否则,练习效果会大打折扣。

(3)在练习的过程中,每句话说完后停3秒,避免语速过快。因为实际登台演讲的时候,紧张状态下的语速往往比平时快一些。

练习时,需要额外关注以下几点。

(1)学会设计演讲动作,多观察、多模仿。

(2)学会自然地做动作,比如手臂要抬、手腕要硬、虎口要张开。

(3)语言要和动作同步、合拍。

(4)动作要连贯,切忌太细碎、太多。

9.3.3 不同类型演讲的应对方法

根据演讲内容,可以将演讲分为以下三类。

1. 说服型演讲

以说服为目标的演讲难度很高,因为很多人会本能地抗拒被说服,不愿意接受与原有认知不一样的东西。

演讲的本质是理解听众的思维方式,选择合适的内容和表达策略,

影响听众做出改变。想说服听众，首先要改变听众头脑中旧的思想，因此，"背景——冲突——解决"是演讲者最常用的表达结构之一。

美国道路从摆渡时代向桥梁时代发展的过程中，桥梁的建设十分重要，利润空间也较大，钢铁大王卡耐基赶上了这一时代红利。

在一次钢铁竞价中，卡耐基遇到一位强劲的对手——芝加哥的一家桥梁建筑公司。面对对方拥有的较低价格优势，怎样才能竞价胜出呢？卡耐基注意到，招标委员会中的董事们对铸铁和熟铁的特性一无所知，而竞争对手所用的原料是铸铁。

于是，卡耐基对招标委员会的董事们发表了一个简短的演讲。

他首先给各位董事介绍了建造材料的特性差异，然后告诉各位董事，用熟铁和铸铁建造的部件在桥梁被撞击时会发生不同的变化：用熟铁建造的桥被船撞击后，也许只是发生弯曲；用铸铁建造的桥则肯定会断裂，甚至垮塌。关于安全，还有谁比招标委员会的董事们更加关注呢？

卡耐基讲完后，招标委员会中的一位董事佩里·史密斯回想起了自己的经历。

有一天晚上，他在黑暗中开车，不小心撞上了用铸铁建造的路灯杆，路灯杆竟然断裂成好几截。这个真实经历支持了卡耐基的论点。

由此，招标委员会的董事们抛弃了低价招标的思路，开始考虑多花一点钱，用熟铁建造一座可以抵御轮船撞击的桥。见董事们纷纷陷入沉思，卡耐基知道，自己已经完成了60%的说服工作。

不一会儿，桥梁公司的总裁、国会参议员阿里森先生开口对卡耐基提要求："如果你能降低点价格，我们就把合同签给你。"卡耐基没有被即将到来的成功冲昏头，继续强调产品的质量："我们从来没有，也永远不会建造一座劣质的桥，我们的桥不会倒塌，因此，成本很难压缩。"卡耐基彻底说服了招标委员会的董事们，对方又考虑了片刻，终于在卡耐基不降价的情况下将合同签给了卡耐基。

通过卡耐基的故事可以看出，说服型演讲的大结构很简单：背景——

冲突——解决。如果演讲者演讲结束后,发现并没有激起听众心中的浪花,优化步骤是从大到小,先检查演讲稿的全局结构,确保结构没有错误,再优化演讲稿的内容细节。

不少演讲者认为,从全局来看,自己的演讲稿符合这个结构,但为什么演讲效果不好呢?

问题可能出现在内容细节上。当内容细节出现跑题甚至与主题自相矛盾的情况时,说服力会急速下跌。

那么,为什么会出现跑题或与主题自相矛盾的情况呢?可能是因为次要信息太多、论据太发散。相关情况经常出现在交代背景、描述冲突和提供解决方案时。为了不让听众觉得演讲主题不清晰,在内容细节的搜集、整理过程中,演讲者一定要紧紧围绕着以下三点进行。

(1)背景——事件。使用详细、清晰的语言描述事件重点。

(2)冲突——理由。添加生动的事例,指出矛盾关键所在。

(3)解决——号召。强调新观点、新做法的好处,激起共鸣,升华目标。

2. 鼓动型演讲

鼓动型演讲广泛应用于产品推广、服务推进、商务交流、展会宣讲等活动。鼓动型演讲的首要特点是在演讲开始时摆出传递价值观的金句,甚至标题就是金句,比如斯皮尔伯格的《听从内心的声音》;奥普拉的《说出真相是我们所拥有的最强大的工具》;奥巴马的《梦想与责任》。

鼓动型演讲的外在表现是情感的释放,内在核心则是理性的"算计",即使用公式对思考进行"剪裁",使其简洁、清晰。

一个金句结论、三个关键信息、大量个性化语句,组成"算计"的通用公式。借助这一公式写作一篇鼓动型演讲稿很简单,完成三个步骤即可。

第一步 把要传递的价值观用一个主题金句写下来

比如乔布斯2005年在斯坦福大学毕业典礼上所作的演讲,主题是"活出你自己",这个主题金句就是他要在演讲中传递的主要价值观。

演讲者在写下自己的主题金句前,一定要反复问自己:"我最想告诉听众什么?"写出那个最想告诉听众的内容,而不是其他无所谓的内容。如果暂时未确定最想告诉听众什么,也不需要着急,可以先把想告诉听众的所有信息都写出来,换句话说,就是先把自己的所有备选主题都写出来,再逐一推敲、筛选,甚至可以对朋友作预讲,主动寻求听众的反馈,让"局外人"来评判哪一个主题金句最容易被人记住,最富感染力,且能够最清晰地传递价值观,采用排除法,找到最优的主题金句。

需要注意的是,最终定下的这个主题金句,文字不能太多,要像新闻标题一样短小精悍,才更有利于传播。如果演讲者无法做到用较少的字数提炼主题金句,则需要重新对自己提问,寻找答案。

第二步 用三个关键信息支撑主题金句

为什么是三个关键信息?因为想获得良好的演讲效果,需要充分利用听众的短时记忆,而人的短时记忆最多支持记住三个信息,过多的内容会给听众造成极大的认知压力。

以乔布斯的演讲"活出你自己"为例(演讲稿原文较长,读者可以使用互联网搜索并阅读)。"活出你自己"这个主题金句由三个关键信息支撑,而这三个关键信息帮助乔布斯建立了演讲框架:一是生命中不可预知的因果关系;二是热爱与得失的奇妙联系;三是正视终将死亡这件事给生活带来的积极改变,用关键字进行表述,就是因果+得失+死亡。

第三步 用个性化的语句支撑整个演讲

个性化是一个人区别于他人的显著标志,这要求演讲者在演讲稿中填充说明自己是谁的语句,由这些语句组成的内容会更具转折性、趣味性、震撼力。

比如,在以"活出你自己"为主题的这场演讲中,乔布斯并没有使用强势的语言和生硬的道理强迫听众接受自己的观点,而是用亲切的口吻、质朴的语言和柔和的声音说:"今天我想向你们讲述我生活中的三

个故事。不是什么大不了的事情，只是三个故事而已。"随后，他介绍了一些个性化案例，即支撑他观点的内容：虽然辍学了，但他选修了全美最好的美术学课程，十年之后，选修课所学被应用在了第一台 Macintosh 电脑的字体设计中，这让 Macintosh 电脑脱颖而出；不久后，他被自己创立的苹果公司"淘汰"，这让他觉得无比自由，进入了生命中最有创造力的一个阶段，而在随后的五年里，他不仅创立了 NeXT 和 Pixar，还遇见了自己的爱人；意外被诊断癌症后，他更是听从直觉和心灵的指示，把每一天都当作最后一天活，反而拥有了很多可遇而不可求的精彩。这些个性化案例，让这场演讲独树一帜，难以被模仿与超越。

此外，演讲时，演讲者可以尝试多运用一些极具"煽动力"的修辞手法。

（1）多使用相同的短句。比如，"我梦想有一天"在马丁·路德·金的"我有一个梦想"演讲中被重复使用了 6 次。

（2）用短句替换长句。特朗普在职场创业真人秀节目《学徒》中有一句经典的口头禅，即"You are fired"，给无数电视观众留下了深刻的印象，甚至连孩子也模仿得惟妙惟肖。

（3）善用比喻。比如"一切反动派都是纸老虎""不管黑猫白猫，抓住老鼠就是好猫"等，因为生动、形象，让大家印象深刻。

（4）善用引用。引用名句，特别是流传甚广的成语、俗语，会让演讲的文字更简短有力。

举世闻名的《我有一个梦想》演讲稿译文节选如下，大家可以阅读、体会，感受其遣词造句的精妙。大家可以打开"素材\CH09\音频 2.MP3"音频文件，试听演讲效果。

《我有一个梦想》（译文节选）

朋友们，今天我要对你们说，尽管眼下困难重重，我依然怀有一个梦想，这个梦想深深植根于美国梦之中。

我梦想有一天，这个国家将会奋起，实现其立国信条的真谛："我

们认为这些真理不言而喻:人人生而平等。"

我梦想有一天,在佐治亚州的红色山岗上,昔日奴隶的儿子能够同昔日奴隶主的儿子同席而坐,亲如手足。

我梦想有一天,甚至连密西西比州——一个非正义和压迫的热浪逼人的荒漠之州,也会改造成为自由和公正的青青绿洲。

我梦想有一天,我的四个孩子将生活在一个不是以皮肤的颜色,而是以品格的优劣作为评判标准的国家里。

我今天怀有一个梦。

我梦想有一天,亚拉巴马州会有所改变。尽管该州州长现在仍滔滔不绝地说要对联邦法令提出异议和拒绝执行,但终有一天,在那里,黑人儿童能够和白人儿童兄弟姐妹般携手并行。

我今天怀有一个梦。

我梦想有一天,深谷弥合,高山夷平,歧路化坦途,曲径成通衢,神圣的光华再现,普天下生灵共谒。

这是我们的希望,这是我将带回南方的信念。有了这个信念,我们就能在绝望之山开采出希望之石。有了这个信念,我们就能把这个国家嘈杂刺耳的争吵声变为充满手足之情的悦耳交响曲。有了这个信念,我们就能一同工作,一同祈祷,一同斗争,一同入狱,一同维护自由,因为我们知道,我们终有一天会获得自由。

在自由到来的那一天,上帝的所有孩子都能以新的含义高唱这首歌:"我的祖国,可爱的自由之邦,我为您歌唱。这是我祖先终老的地方,这是早期移民自豪的地方,让自由之声,响彻每一座山岗。"

如果美国要成为伟大的国家,这个梦想必须实现。

让自由之声响彻新罕布什尔州的巍峨高峰!

让自由之声响彻纽约州的崇山峻岭!

让自由之声响彻宾夕法尼亚州的阿勒格尼高峰!

让自由之声响彻科罗拉多州冰雪皑皑的洛基山!

让自由之声响彻加利福尼亚州的婀娜群峰!

不,不仅如此。

让自由之声响彻佐治亚州的石岭!

让自由之声响彻田纳西州的了望山!

让自由之声响彻密西西比州的一座座山峰,一个个土丘!

让自由之声响彻每一个山岗!

当我们让自由之声响起来,当我们让自由之声响彻每一个大村小庄,每一个州府城镇,我们就能加速这一天的到来。那时,上帝的所有孩子,黑人和白人,犹太教徒和非犹太教徒,耶稣教徒和天主教徒,将能携手同唱那首古老的黑人灵歌:"终于自由了!终于自由了!感谢全能的上帝,我们终于自由了!"

3. 即兴演讲

即兴演讲不是信口开河,或琐碎地讲一些毫不连贯的东西,进行即兴演讲时,演讲者仍然要把想表达的意思条理清晰地表达出来。

接下来给大家看一个反面事例。

一群商界领袖和政府官员来到一家新药厂。

新药厂的研究室主任让六七名下属分别介绍自己的研究工作和成果,比如新的疫苗可以抵抗传染性疾病;新的抗生素可以消灭过滤性病毒;新的镇静剂可以缓解紧张情绪等。这些产品经过层层实验,临床效果显著。

"这太好了!"一位官员对研究室主任说,"你这些下属都像神奇的魔术师,完成了不错的研究,你也上台讲几句话,做一个总结吧!"

"我……我还是不讲了吧……"研究室主任犹犹豫豫地回答。

但这位官员执意让研究室主任上台发言,直接当众说道:"我们还没有听到研究室主任的发言,虽然他不喜欢发表正式的演讲,但我相信他一定可以在此时做一个精彩的研究总结。"

众人纷纷看向研究室主任,研究室主任只好木讷地站起来,简单地说了几句话。没想到,研究室主任说的内容毫无连贯性,让听众一头雾水,不少人脸上浮现出尴尬的神色……

事例中的研究室主任在自己的专业领域里极有成就,却缺乏基本的演讲能力,不敢在众人面前开口,导致搞砸了研究介绍。由此看来,迅速梳理思路,并且用流畅的语言表达出来,并没有听上去那么简单,即兴演讲能力,也是需要在锻炼中提高的。

如今,许多公司的重要决策不是由一个人作出的,而是由许多人在会议上商讨决定的。所以,先轮流站起来陈述个人想法,再凝聚成团体意见的情况非常常见,这需要大家都拥有一定的即兴演讲能力。

想提高即兴演讲能力,不妨试试以下三个方法。

方法一 随时做好即兴演讲的心理准备

应邀做即兴演讲的时候,演讲者通常需要就某个主题发表较权威的意见。在环境陌生、时间紧迫的情况下,迅速梳理思路、组织语言、完成演讲对演讲者来说是一个极大的挑战,那么,如何做才能从容不迫地应对即兴演讲呢?最好的方法是随时做好心理准备。

比如,受邀参加一个会议时,收到邀请后立刻开始设想可以出现的情况——假如会议上有人要求你发表即兴演讲,该拒绝还是同意?如果拒绝,用什么理由拒绝为好?如果同意,能讲些什么内容?

面对一旦受邀,不便拒绝的情况,要提前做出准备,积累一定量的演讲素材。准备过程分两步进行。

第一步,明确会议主题,分析、研究会议需求。这就好比飞机驾驶员在开始一次航行前必须对此次航行可能遇到的天气状况、环境特点加以了解,随时做好准备,一旦发生紧急状况,知道该如何处理。

第二步,提前积累素材,组织演讲材料,以免出现措手不及、无话可说的情况。

为什么要提前积累素材呢?有如下三个理由。

(1)心中有成熟的素材,即兴演讲时便不会为措辞大伤脑筋,因为转述比创作容易。

(2)"有话可说"的信心能够帮助演讲者迅速进入演讲状态,克服"第一分钟焦虑"。

（3）生动有趣的素材能够迅速吸引听众的注意力，帮助其进入演讲者营造的演讲氛围。

能否成功吸引听众的注意力，演讲的第一分钟非常重要，因为沟通是双向的，演讲者对听众的反应十分敏感，一旦感受到被接受或被期待，演讲者就会更加兴奋地继续讲下去，以回应听众的期待。演讲者和听众之间能否建立起融洽的关系，是演讲能否成功的关键，也是后续沟通能否顺利进行的关键。

> **方法二** 提前准备活泼且有力量的手势、动作

很多人演讲时喜欢配合语言使用各种手势、动作，神奇的是，当演讲者开始加入手势、动作表达，通常讲话也变得更流利，更容易吸引听众的注意力。

这是为什么呢？因为生活中，大家常不自觉地用同一个字眼描述身体及精神上的活动，比如"捕获一个观念""抓住某个思想"等，美国心理学之父威廉·詹姆斯曾指出，一旦我们在生理上充好电，有了力气，这些力气很快就会在我们的精神方面产生作用。

所以，演讲的时候，演讲者要完全投入，辅以活泼且有力量的手势、动作，演讲效果会更好。

> **方法三** 对演讲主题的来源做到心中有数

通常，听众最感兴趣的是与自己相关的事情，所以，以下两个方向是不错的演讲主题来源。

（1）从听众生活出发。演讲者可以讲一些从听众生活出发的事——他们是什么样的人，都做些什么事，对社会或人类有什么贡献等，可以辅以具体的事例。

（2）从演讲背景出发。演讲者需要明确演讲背景，在纪念会、颁奖典礼、年度聚会、政治性聚会等不同的场合中，要使用不同的情绪与风格进行演讲，设计不同的开场白。

9.4

声情并茂：演讲练习

以演讲的状态，阅读迈克尔·乔丹的《奥林匹克生涯已经结束》即兴演讲稿（译文），进行演讲练习。大家可以打开"素材\CH09\音频4.MP3"音频文件，试听理想的练习效果。

《奥林匹克生涯已经结束》（译文）

朋友们，我经常强调，一旦我失去动力或不需要再证明什么了，我就应该退役。现在是我应该离开的时候了，这并不说明我不爱这项运动，我只是觉得我已经达到了自己事业的顶峰，我没有什么可再证明的了。

我不知道自己是否会复出，退役的意思就是从今天开始我想干什么就可以干什么。如果这意味着今后要复出，我也许会的。我不把这扇门关死。如果公牛队还需要我，我也许会重归赛场。如果我日后复出，也不会效力于另一支球队，因为我的心已经属于公牛队了。

我的奥林匹克生涯已经结束了。

我第一次夺得NBA总冠军后，我父亲就劝我退役。我们当时的看法有很多不同，我认为，作为球员，我还有许多东西要去证明。第三次夺得总冠军后，我认同了父亲的看法。

我时刻在承受着新闻媒介带来的压力，但我不会因为他们离开球场，这是我自己的抉择。即使我父亲没有去世，我也会有同样的决定。父亲的去世使我看到了自己的未来，但痛苦会一天天地淡下去的。是他的不幸提醒了我，人的一生是何等短暂，该如何珍惜。我不能太自私，要用更多的时间去陪我的亲人，包括我的妻子、孩子。我需要过一种正常的生活。

我的退役，让很多朋友对公牛队的实力表示怀疑，但我并不担心，

这好像父亲送儿子上大学。当然,我不是他们的父亲,我只能告诉他们要相信自己。我认为我们有很多获胜的机会。我也坚信,肯定会有更多球星诞生。

我需要一份工作吗?我从来没有考虑过,现在也不想要,我现在要看一看小草是如何成长的,然后再把它们割掉。我当然会经常去看公牛队的比赛,可我不会告诉伙伴们我什么时候去看。

我想,我不会完全过一种正常的生活,只不过公众的关注会比以往少一些。我会怀念篮球比赛,我会怀念夺取冠军的辉煌时刻,我会怀念每年与队友们待在一起的八个月的美好时光。

第10章

声音变现

随着视频平台、音频平台对大众生活的渗透率不断提高，在线音视频用户这一群体在不断扩大，主播、有声书朗读者、配音员等职业的用人需求也随之不断增长。普通人（非声音工作者）也可以通过声音进行变现吗？可以！但在冲动入局之前，大家需要先做好有关声音变现的功课，以免铩羽而归。

10.1

声八心通：声音变现

10.1.1 声音变现的常用平台

随着短视频不断发展、普及，电视、报纸不再是人们获取信息、知识的唯一渠道，短视频平台及音频平台慢慢成为获取信息的新平台。

喜马拉雅（国内知名音频分享平台之一）的招股书显示，2018 年至 2020 年，喜马拉雅平均月活跃用户数分别为 5480 万人、8230 万人、1 亿人，营收呈上涨趋势，分别为 14.8 亿元、26.9 亿元、40.7 亿元，而 2021 年上半年，喜马拉雅平均月活跃用户数突破 2 亿大关，达到 2.6 亿人。截至 2022 年 1 月，在中国主要音频应用的品牌知名度排行榜上，喜马拉雅位居榜首，蜻蜓FM、懒人听书、荔枝FM 分别位于第二、第三、第四位，如图 10-1 所示。

截至 2022 年 1 月中国主要音频应用的品牌知名度
2022年中国领先的移动音频服务提供商

应用	受访者比例
喜马拉雅	82.3%
蜻蜓FM	74.9%
懒人听书	72.6%
荔枝FM	63.5%
阿基米德	32.2%
云听FM	19.5%
听听FM	18.6%
优听调频	11%
大篮鲸	8.6%
芒果头条	6.3%

图 10-1 截至 2022 年 1 月，中国主要音频应用的品牌知名度排行榜

从这些数据中可以看出，音频的受众越来越多了。此外，受众的消费能力也在逐渐上升，经典名著、小说、相声、脱口秀等，都可以在音

频平台欣赏。

收听音频，除了可以放松疲劳的眼睛，还可以高效利用碎片化时间，因为音频可以随时随地地收听，包括但不限于乘坐地铁、公交车时，做家务时，运动时。

很多人在社交媒体上看到过有声书主播年入千万元的新闻，由此可见，音频平台给了大众一个公平、广阔的发展平台，不需要学历、不需要工作经验，大家都可以在这类平台上寻求发展。其实，除了一些传统媒体人转战音频平台外，很大一部分成功的音频制作者以前并不在媒体行业工作。

非声音工作者想要实现声音变现，首先要让别人听到自己的声音，所以，选一个或几个音频平台上传自己的音频作品，是踏入这个行业的第一步。以下几个活跃度较高的音频平台，是新人入行的不错选择。

1. 喜马拉雅

喜马拉雅是大家较为熟悉的音频平台，平台用户量庞大，内容丰富，有直播、人文国学、相声评书、小说、儿童、历史等频道，平台侧重对有声书类频道提供流量支持。

许多知名演员、歌手在喜马拉雅开设了自己的个人频道，人气颇高，因此，该平台的流量竞争比较激烈。虽然平台出台了一些扶持中小主播的政策，但对主播的节目质量、数量、粉丝量和收听率都有一定的要求，新人入行，并不容易获得扶持。如果只是想作为新主播练手，这个平台比较合适，因为有较完善的频道分区及成熟的技术支持，但若想在其中有一定的突破，难度不小，需要沉淀、耕耘较长时间。

2. 荔枝FM

荔枝FM以用户生产的内容为平台主要内容，对有潜力的主播扶持力度较大，该平台结合音频社区运营，非常注重主播与用户的互动。值得关注的是，该平台的90后、00后用户占比较高，超过80%，内容分区包括情感、脱口秀、二次元、音乐等，如果新人主播将自己的发展方向定位在这些领域，同时面向的用户偏年轻化，那么，荔枝FM是一个值得选择的平台。

3. 蜻蜓 FM

蜻蜓 FM 是最早把广播节目集合在一起的平台，之后为了方便用户使用智能手机收听全国各地的广播节目，逐渐优化了许多功能。

在由 36 氪举办的"2019 WISE 超级进化者大会"上，蜻蜓 FM 创始人兼 CEO 张强在演讲中透露，经过一年的耕耘，蜻蜓 FM 全场景生态月活跃用户数达到 1.3 亿人，全年增长近 30%，智能设备单日收听总时长达 2500 万小时，由此可见，这个平台的用户流量与活跃度都不容小觑。

该平台内容覆盖文化、财经、科技、音乐、有声书等多领域，很多文化界知名人士在此开设个人电台，输出了许多优质的 IP 内容。蜻蜓 FM 主打高品质内容，在人文历史方面表现突出，知识丰富、专业性比较强的新人主播，在这个平台会比较受欢迎。

4. 企鹅 FM

企鹅 FM 是腾讯公司在 2015 年推出的音频平台，主打情感节目和有声小说，包括小说、音乐、新闻、娱乐八卦、情感故事、相声评书、亲子教育等栏目。

因为隶属腾讯公司，企鹅 FM 有机会与腾讯旗下的各大平台互通互联，比如与 QQ 音乐联动，带给音频节目更多的曝光机会，流量非常可观。如果新人主播擅长制作情感治愈类音频节目，企鹅 FM 是首选平台。

5. 考拉 FM

考拉 FM 于 2018 年 7 月 23 日升级并改名为听伴，以"陪伴每一个在路上的你"为宗旨，主打车载音频。该平台的内容多集中于笑话、音乐、星座、相声、小说等人文综艺领域，适合以输出轻松、幽默的内容为主的新人主播。

6. 爱音斯坦 FM

爱音斯坦 FM 是音频平台中的后起之秀，在音频平台竞争十分激烈的情况下能脱颖而出，实力可观。与前文介绍的几个平台相比，这是一个比较新的平台，新平台就意味着有新机会，新人主播会得到更多扶持。该平台侧重于推广娱乐搞笑、情感治愈、文化干货等类型的音频作品。

7. 微信公众号

除了专业的音频平台之外,微信公众号也开始鼓励创作者推送音频,目的是解放用户的双眼。在大家的习惯认知中,微信公众号是用来发布文章的,但现在涌现了很多以声音为卖点的公众号,而且做得相当成功,拥有十几万甚至上百万粉丝,如"十点读书""一个人听""夜听"等。

10.1.2 短视频配音技巧

短视频的创作门框不高,但想做好并不容易,配音优劣是影响最终呈现效果的重要因素之一。那么,短视频的配音有哪些技巧呢?一起来看看吧。

1. 善于利用道具

不知道大家有没有注意到,在综艺《声临其境》里,很多演员在配音的过程中会做一些动作,或者使用一些道具,让自己的声音更贴近角色,比如梅婷为《唐山大地震》配音时会赤脚、跪地;宁静为《功夫》中的包租婆配音时会在嘴里叼一根小棍子。这是因为站着、坐着、跪着、嘴里叼着东西时发出的声音是各不相同的,因此,配音时要因地制宜,视不同的影视情境选择不同的配音方式,尽可能找到最合适角色状态的声音。

2. 学习使用配音软件

随着互联网技术的迅速发展,各种各样的配音软件犹如雨后春笋般不断涌现,使用配音软件优化声音,也是配音人员需要学习、掌握的。功能是否实用、操作是否简单、价格是否公道,是选择理想的配音软件需要加以考虑的因素。

3. 坚持练习

在配音行业有这样一句话:三天不练口就生。如果长时间不进行配音练习,再资深的配音者,也难以迅速进入配音角色。因此,每天坚持练习是十分必要的。读一读绕口令,或做一做口部操,都是让自己保持

配音状态的有效方法，此外，多看电影、电视剧，并主动尝试为其中的角色配音，也是有趣又高效的练习选择。

为电影、电视剧中的角色配音时，首先，可以以观众的身份，看一遍想配音的片段，对原人物声音进行模仿，认真研究每个字的发音和语调。然后，设置静音，尝试根据字幕给片段配音，同时将自己所配的音录制下来。最后，取消静音设置，比对自己的配音与原人物声音，总结异同并分析原因。

在这个过程中，最重要的是通过对比掌握情绪细节的处理方法，提高配音技巧。如果能够长期坚持练习，配音能力一定会飞速提升。

10.2

声临其境：为《走近科学》节目片段配音

朗读《走近科学》节目片段《绿色超级稻》，为节目片段进行配音。大家可以打开"素材\CH010\音频1.MP3"音频文件试听配音效果，配音内容如下。

《绿色超级稻》

在华中农业大学作物遗传改良国家重点实验室里，一场紧张的水稻食味测评即将开始。

眼前这几只相同的电饭锅中，都各自盛有一个稻米品种，500克，加水之后，工作人员分别对它们进行称重。

"8锅是2051.0（克）。"

"2051.0（克），这个没问题。"

我们日常最简单的蒸米饭，今天在他们的手里，水和米的比例却被精确

到了克。因为据说稻米品种不一样,含水量也是不一样的。工作人员必须按照要求,校正到统一的含水量,再按照水和稻米的比例去蒸米饭,这样才能最大体现此标号稻米品种的香味和味道。

10.3

声驰千里:声音变现技巧

10.3.1 有声书录制技巧

随着生活节奏的加快,人们很少有充足的时间坐下来完整地读一本纸质书,有声书就这样走进了人们的视野,并且用户群在不断地扩大。

有声书是个人或多人依据文稿,借助不同的声音录制的声音作品,常见的有声书格式有录音带、CD、数位档。

随着有声书市场需求量的增大,有声书的录制需求逐渐增多,对于想通过声音进行变现的人来说,有声书录制是一个不错的选择。接下来,我对有声书的录制技巧进行简单介绍。

1. 根据人物角色调整声音状态

书中存在不同性格的人物角色,因此,配音人员需要在配音的过程中,根据不同角色的性格特点调整自己的声音状态,帮助听众进行高效区分。

比如,为活泼开朗的小说角色配音要用清脆的声音;为温柔的女性角色配音要将声音节奏调整得慢一些,突出温柔体贴的感觉;为穷凶极恶的坏人角色配音则要寻找阴险狡诈的感觉。

除了可以根据角色的性格特点调整声音状态之外,配音者还可以根据角色的年龄进行声音状态方面的分析。

(1)小孩子。小孩子变声之前,说话时的气息比较短,声音比较稚

嫩,这时候,配音者可以通过嘴部变化实现变声,因为嘴部变化可以控制气流大小,嘴部变圆,出气变小,可以模仿小孩子的语气和声音。

(2)青年。青年变声之初,喉结刚刚长出,配音者将声音前置,可以模仿这一年龄段的声音。所谓将声音前置,即让口腔的中前部分和鼻腔的中前部分相配合,使声音听起来年轻且有活力。

(3)中年。在不惑的年龄和知天命的年龄,人的声音会相对沉稳、厚重,甚至有些心有城府之感,中气要足。配音者模仿中年人的声音时,可以多把气流的振动放在口腔中后部,语速要不紧不慢,颇有风度。

(4)老年。主要特点是气息不足,因为声带和器官都上了年龄。配音者发声时,要把声音放低,重点在口腔的后部控制,收起声音的时候要弱些,寻找老年人的感觉。

2. 注意对配音感情的酝酿

进行有声书配音时,配音者必须富有感情,如果没有感情地完成配音,难以展现书中想表达的情绪。实际工作中,很多有声书是由一个配音者进行配音的,因此,配音者常需要在不同的角色之间进行切换。

建议配音者在配音前阅读全书,将每个人物角色的特点罗列出来,只有将不同人物的性格特点牢记于心,才能深入书中情节,继而有感情地完成配音。

10.3.2 Adobe Audition 使用技巧

Adobe Audition 是 Adobe 旗下的一款音频剪辑处理软件,简称 AU。在录音室、广播站等涉及音频处理的地方,经常需要使用这款软件,它可以为声音工作者提供先进的音频混合、编辑、控制、效果处理等多种功能。接下来,一起学习 AU 的使用方法吧。

打开 AU 软件后,创建一个文件——点击窗口中的【文件】按钮,选择下拉菜单中的【新建】命令即可,如图 10-2 所示。

图 10-2　创建文件

创建文件时，可以对所创建文件的文件类型进行选择，如图 10-3 所示。

图 10-3　编辑文件

编辑文件时，可以先给文件命名，再调整采样率、声道等参数，如

图 10-4 所示。这些参数,都要根据所录制的内容确定。

图 10-4 文件命名

完成文件参数调整后,进入录制界面。点击界面下方的红色按钮,即可开始进行录制,如图 10-5 所示。

图 10-5 进行录制

完成音频录制后,点击界面上方的【文件】按钮,选择下拉菜单中的【保存】/【另存为】命令,即可保存文件,如图 10-6 所示。

图 10-6　保存音频文件

10.4

声情并茂：文章朗读练习

使用《跨越百年的美丽》文稿节选，进行文章朗读练习。大家可以打开"素材 \CH010\ 音频 2.MP3"音频文件，试听理想的练习效果。

> ### 《跨越百年的美丽》（节选）
>
> 　　居里夫人的美名，从她发现镭那一刻起就流传于世，迄今已经百年。这是她用全部的青春、信念和生命换来的荣誉。她一生共得了 10 项奖金、16 种奖章、107 个名誉头衔，特别是获得了两次诺贝尔奖。她本来可以躺在任何一项大奖或任何一个荣誉上尽情地享受，但是，她视名利如粪

土，她将奖金捐赠给科研事业和战争中的法国，而将那些奖章送给6岁的小女儿当玩具。她一如既往，埋头工作到67岁离开人世，离开心爱的实验室。直到她身后40年，她用过的笔记本里，还有射线在不停地释放。

著名科学家爱因斯坦说过："在所有的世界著名人物中，玛丽·居里是唯一没有被盛名宠坏的人。"

附录

45 个口部操

口部操 1：练声准备——搓脸

双手干搓面部，每天 10～20 秒，搓到面部微微泛红发麻即可。这个口部操可以让面部得到放松，同时增强口腔肌肉的力量。

口部操 2：练声准备——转颈

转动头部，一左一右为一次，一上一下为一次，每天早上，上下、左右各 30 次。这个口部操可以帮助大家找到正确的发声位置。

口部操 3：练声准备——气泡音

尝试持续发"绿"音延长音，声音逐渐减弱至无，每天早上坚持做 30 秒。这个口部操可以有效地保护嗓子。

口部操 4：口腔状态——提颧肌

依次向上提、放松、向上提、放松脸颊肌肉，重复这个动作，每天 10 次，每次 10 秒。这个口部操可以帮助大家让声音更加好听。

口部操 5：口腔状态——打开牙关

所谓牙关，是上下牙齿咬合的时候肌肉隆起的位置，也是用力张嘴的时候肌肉凹进去的位置。重复张嘴的动作，每天 20 次。这个口部操可以有效改善口腔状态，帮助大家吐字更加清晰。

口部操 6：口腔状态——挺软腭

尝试作半打哈欠状，重复这个动作，每天 5 次，每次 20 秒。这个口部操可以帮助大家让声音更加浑厚、大气。

口部操 7：口腔状态——松下巴

闭上嘴巴，左右摆动下巴，重复这个动作，每天30次。这个口部操可以有效地帮助大家改善下巴过紧的问题。

口部操 8：口腔状态——咀嚼

咀嚼动作可以分为张嘴咀嚼和闭嘴咀嚼。张嘴咀嚼即张开嘴巴，最大限度地做出咀嚼的动作；闭嘴咀嚼即闭上嘴巴，最大限度地做出咀嚼的动作。这个口部操可以帮助大家更好地放松口腔肌肉。

口部操 9：舌头练习——顶舌

把舌头想象成一根针，把脸想象成气球，用"针"使劲地戳"气球"，一左一右为一次，每天早上30次。这个口部操可以有效地帮助大家增强舌尖的力量，进而帮助大家更加标准地说普通话。

口部操 10：舌头练习——刮舌

隆起舌面，用门牙使劲刮舌面，每天早上20次。这个口部操可以帮助大家练习舌面音 j、q、x 的发音。

口部操 11：舌头练习——伸卷舌

先将舌头纵向向中间卷起，再伸出，重复这个动作，每天20次。这个口部操可以有效地帮助大家增强舌边力量和舌尖力量。

口部操 12：舌头练习——立舌

将舌头笔直伸出，绕着嘴唇转圈，每天30次。这个口部操可以有效地帮助大家增强舌边力量。如果标准地发"l"音

较为困难,可以多进行立舌练习。

口部操 13: 舌头练习——转舌

闭上嘴巴,用舌头顶住嘴唇内侧,并沿着嘴唇内侧转圈,每转一圈在心里默数一个数。慢慢习惯转圈动作后,用自己能接受的最快的速度,连续不停地转,一直转到后脑勺发酸为止。这个口部操可以有效地帮助大家增强舌根力量和舌尖力量,如果标准地发"d""t""n""l"音较为困难,可以多进行转舌练习。

口部操 14: 舌头练习——弹舌

舌尖轻轻抬起至接近硬腭的位置,片刻后放松,再抬起,每天早上 30 次。这个口部操可以增强舌尖力量,帮助大家吐字更加清晰。

口部操 15: 舌头练习——g 本音

舌根轻轻抬起,稍加用力,发出"g"音,每天早上练习一分钟。这个口部操可以有效地帮助大家增强舌根力量。

口部操 16: 舌头练习——ga 本音

在发"g"音的基础上,加上"a"音,发出"ga"音,每天早上练习一分钟。这个口部操不仅可以帮助大家增强舌根力量,还可以帮助大家将口腔打得更开,使软腭挺起来。

口部操 17: 舌头练习——ga 声调

练习发"ga"音的四个声调,每发四个声调为一组,每天早上 30 组。这个口部操可以有效地帮助大家增强舌根力量。

口部操 18： 舌头练习——ge 本音

在发"g"音的基础上，加上"e"音，发出"ge"音。发音时，要感受到用力点从舌根向前移，每天坚持练习一分钟。这个口部操可以有效地帮助大家增强舌根力量。

口部操 19： 舌头练习——ge 声调

练习发"ge"音的四个声调，每发四个声调为一组，每天早上 30 组。这个口部操可以有效地帮助大家增强舌根力量。

口部操 20： 舌头练习——d 本音

舌尖轻轻地接近并最终接触上齿龈，快速、连续地发"d"音，每天 60 次。这个口部操可以有效地帮助大家增强舌尖力量。

口部操 21： 舌头练习——da 本音

在发"d"音的基础上，加上"a"音，发出"da"音。发音时，舌尖轻抵上齿龈，软腭挺起，每天练习一分钟。这个口部操可以有效地帮助大家增强舌尖力量。

口部操 22： 舌头练习——da 声调

练习发"da"音的四个声调，每发四个声调为一组，每天早上 30 组。这个口部操不仅可以有效地帮助大家增强舌尖力量，还可以帮助大家锻炼气息。

口部操 23： 唇部练习——抿唇

抿着嘴唇，读出绕口令"大母鸡呀，小母鸡呀，母鸡母鸡，花母鸡呀"。这个口部操可以有效地帮助大家增强唇部力量，使大家的吐字更加清晰。

口部操 24：唇部练习——噘唇

先把嘴唇噘起，再向左向右噘，一左一右为一次，每天 30 次。这个口部操可以有效地帮助大家增强唇部力量，使大家的吐字更加清晰。

口部操 25：唇部练习——转唇

先把嘴唇噘起，再 360 度旋转，每天早上转 30 圈。这个口部操可以有效地帮助大家增强唇部力量，使大家的吐字更加清晰。

口部操 26：唇部练习——双唇打响

抿嘴唇，并上下移动抿住的嘴唇，一上一下为一次，每天 30 次。这个口部操可以有效地帮助大家增强唇部力量，使大家的吐字更加清晰。

口部操 27：唇部练习——弹唇

把手放在离嘴一拳的位置，发出摩托车行驶过程中发动机轰鸣的声音，每次持续一分钟，每天 5～10 次。这个口部操可以有效地帮助大家增强唇部力量。

口部操 28：唇部练习——b 本音

双唇轻轻闭合，气流冲出时微启，快速地发出"b"音，每天早上练习一分钟。这个口部操有助于增强大家双唇的力量，如果标准地发"b""p""m"音较为困难，可以多练习发"b"本音。

口部操 29：唇部练习——ba 本音

在发"b"音的基础上，加上"a"音，发出"ba"音，发音时要注意双唇一起发力，每天练习一分钟。这个口部操可以有效地帮助大家增强双唇的力量。

口部操 30：唇部练习——ba 声调

练习发"ba"音的四个声调，每发四个声调为一组，每天早上 30 组。这个口部操不仅可以帮助大家增强唇部力量，还可以帮助大家锻炼气息。

口部操 31：气息练习——轻度哼鸣

双唇闭合，断续地发出"哼"音，每天 20 秒。这个口部操可以有效地帮助大家改掉说话压喉的坏习惯。

口部操 32：气息练习——狗喘气

双手叉腰，用嘴巴快速地吸气、呼气，像小狗喘气一样呼吸，每天坚持练习 30 秒。这个口部操可以使大家说话底气更足，且说话声音更响亮。

口部操 33：气息练习——慢吸快呼

双唇闭合，慢慢地用鼻子吸气，感受气流沉到腹部。坚持 3 秒后，用嘴巴快速地将气流呼出去。一个循环为一次，每天 5 次。这个口部操可以使大家说话时底气更足。

口部操 34：气息练习——慢吸慢呼

双唇闭合，慢慢地用鼻子吸气，感受气流沉到腹部。坚持 3 秒后，嘴巴微张，慢慢地发出"撕"音。一个循环为一次，每天 3 次。这个口部操可以帮助大家改善说话时的气息。

口部操 35：气息练习——快吸慢呼

用嘴巴快速地吸气后，发出"撕"音，每天 4 次。这个口部操可以帮助大家改善说话时的气息。

口部操 36：气息练习——数数（1）

一口气从"1"数到"30"。需要注意的是，数数时的速

度一定要慢，每天 3 次。这个口部操可以帮助大家改善说话时的气息。

口部操 37：气息练习——数数（2）

按节拍数数，数 10 个八拍。吸一口气，从第一个八拍开始，数 10 个八拍为一次，每天 3 次。这个口部操可以帮助大家改善说话时的气息。

口部操 38：气息练习——数数（3）

以依次念出"1、2、3""3、2、1""1、2、3、4、5、6、7"，完整念一遍为一组，一口气念 3 组，每天 3~4 次。这个口部操可以帮助大家改善说话时的气息。

口部操 39：气息练习——数数（4）

按节拍数数，一口气数 8 个八拍。这个口部操可以帮助大家改善说话时的气息。

口部操 40：气息练习——数枣

"1 颗枣、2 颗枣、3 颗枣……"以此类推，一口气数到"20 颗枣"。数的时候将速度放慢，每天 4 次。这个口部操可以帮助大家改善说话时的气息。

口部操 41：气息练习——数葫芦

"1 个葫芦、2 个葫芦、3 个葫芦……"以此类推，一口气数到"20 个葫芦"。数的时候将速度放慢，每天 4 次。这个口部操可以帮助大家改善说话时的气息。

口部操 42：气息练习——喊操

"一、二、三、四"，发声喊节拍，想象着在把节拍喊出来的同时，腹部随着每一个字音的发出进行弹动。需要注意的是，每发出一个字音，腹部都要弹动一下，每天 10~20 次。

这个口部操可以帮助大家锻炼横膈肌。

口部操 43：气息练习——阿毛

想象着突然见到一位许久未见的朋友，对方离我们非常遥远，看到他的时候，大声喊出他的名字："阿毛！"每天 3 次。这个口部操可以帮助大家锻炼说话时的气息。

口部操 44：气息练习——绕音

进入放松状态，发出"啊"音，想象着自己的声音先螺旋上升，再螺旋下降。注意，发低音的时候不要压喉，发高音的时候也不要勉强自己，自然发声即可。这个口部操可以帮助大家提高声音的弹性。

口部操 45：气息练习——yi 本音

发出"yi"音，争取一口气持续 10～30 秒，每天坚持练习 1 分钟。这个口部操可以有效地帮助大家合理控制气息。

笔 记 簿

笔 记 簿

笔记簿

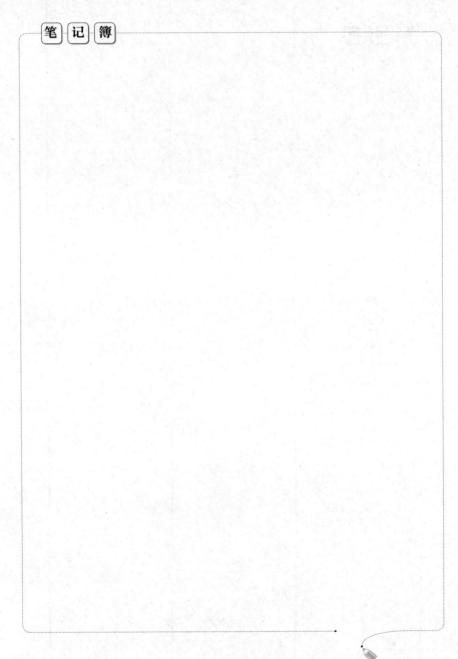

笔 记 簿